琉璃古風

琉璃器與文化之特色

李麗紅 編著

崧燁文化

目錄

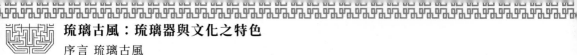

序言 琉璃古風

文化是民族的血脈，是人民的精神家園。

文化是立國之根，最終體現在文化的發展繁榮。博大精深的中華優秀傳統文化是我們在世界文化激盪中站穩腳跟的根基。中華文化源遠流長，積澱著中華民族最深層的精神追求，代表著中華民族獨特的精神標識，為中華民族生生不息、發展壯大提供了豐厚滋養。我們要認識中華文化的獨特創造、價值理念、鮮明特色，增強文化自信和價值自信。

面對世界各國形形色色的文化現象，面對各種眼花撩亂的現代傳媒，要堅持文化自信，古為今用、洋為中用、推陳出新，有鑑別地加以對待，有揚棄地予以繼承，傳承和昇華中華優秀傳統文化，增強國家文化軟實力。

浩浩歷史長河，熊熊文明薪火，中華文化源遠流長，滾滾黃河、滔滔長江，是最直接源頭，這兩大文化浪濤經過千百年沖刷洗禮和不斷交流、融合以及沉澱，最終形成了求同存異、兼收並蓄的輝煌燦爛的中華文明，也是世界上唯一綿延不絕而從沒中斷的古老文化，並始終充滿了生機與活力。

中華文化曾是東方文化搖籃，也是推動世界文明不斷前行的動力之一。早在五百年前，中華文化的四大發明催生了歐洲文藝復興運動和地理大發現。中國四大發明先後傳到西方，對於促進西方工業社會發展和形成，曾造成了重要作用。

中華文化的力量，已經深深熔鑄到我們的生命力、創造力和凝聚力中，是我們民族的基因。中華民族的精神，也已深深植根於綿延數千年的優秀文化傳統之中，是我們的精神家園。

總之，中華文化博大精深，是中華各族人民五千年來創造、傳承下來的物質文明和精神文明的總和，其內容包羅萬象，浩若星漢，具有很強文化縱深、蘊含豐富寶藏。我們要實現中華文化偉大復興，首先要站在傳統文化前沿，薪火相傳，一脈相承，弘揚和發展五千年來優秀的、光明的、先進的、科學的、文明的和自豪的文化現象，融合古今中外一切文化精華，構建具有

中華文化特色的現代民族文化，向世界和未來展示中華民族的文化力量、文化價值、文化形態與文化風采。

為此，在有關專家指導下，我們收集整理了大量古今資料和最新研究成果，特別編撰了本套大型書系。主要包括獨具特色的語言文字、浩如煙海的文化典籍、名揚世界的科技工藝、異彩紛呈的文學藝術、充滿智慧的中國哲學、完備而深刻的倫理道德、古風古韻的建築遺存、深具內涵的自然名勝、悠久傳承的歷史文明，還有各具特色又相互交融的地域文化和民族文化等，充分顯示了中華民族厚重文化底蘊和強大民族凝聚力，具有極強系統性、廣博性和規模性。

本套書系的特點是全景展現，縱橫捭闔，內容採取講故事的方式進行敘述，語言通俗，明白曉暢，圖文並茂，形象直觀，古風古韻，格調高雅，具有很強的可讀性、欣賞性、知識性和延伸性，能夠讓廣大讀者全面觸摸和感受中華文化的豐富內涵。

<div align="right">肖東發</div>

琉璃之美 商周時期的琉璃

　　中國琉璃藝術歷史悠久，最早可以追溯至商周時期。早在三千多年前，古人為了比擬珠玉、寶石就創造出晶瑩剔透、濕潤光滑的琉璃藝術精品。

　　在陝西周原、山東曲阜魯國墓、河南淅川楚墓、江蘇蘇州吳國王室窖藏、山西曲沃晉侯墓葬等西周前後期的墓葬，都有發現大量人工合成的半透明的琉璃珠管。

　　春秋中期，楚國冶銅豎爐的燒煉溫度可達到攝氏一千兩百度，技術的提升為製造真正的琉璃提供了必要條件。從隨國曾侯乙墓發現的一百多顆蜻蜓眼琉璃珠印證了這一史實。

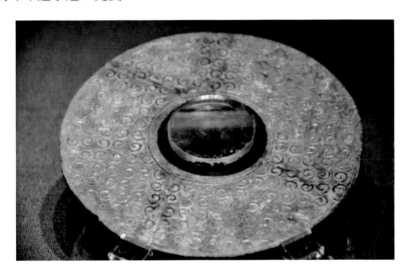

商和西周時期琉璃的萌芽

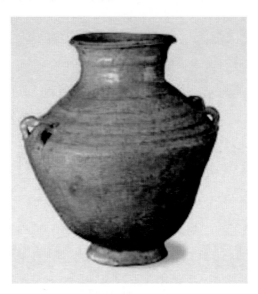

■商周遺址出土瓷器

　　商朝是中國歷史上的第二個朝代，是中國第一個有直接的同時期文字記載的王朝。商湯在亳建立商朝。之後，商朝國都頻繁遷移，至其後裔盤庚遷殷後，國都才穩定下來，在殷建都達兩百七十三年，所以商朝又稱為「殷」或「殷商」。

　　河南安陽殷墟確證了中國商王朝的存在。根據殷墟甲骨資料來看，殷商時期的萬物崇拜依舊盛行，信仰對象包含大自然的各方面，例如河神、山神、日月星辰、地神等對象。

　　商代琉璃的起源，也來自一個對大自然信仰的傳說：

　　有一個商隊在經過沙漠時，中途休息，於是取乾枯的沙漠植物生火做飯及夜晚禦寒，事後以沙埋之。

　　第二天，臨行前人們在沙堆中意外發現：前夜沙裡所埋植物，皆變成晶瑩剔透、閃爍生輝的寶貝，眾人歡呼雀躍。

由於商隊的人們長年在外，於是稱這種寶貝為「流離」，後來又演變為琉璃。

在殷墟相繼發現了十三座王陵大墓、兩千多座陪葬墓、祭祀坑與車馬坑，裡面有數量眾多、製作精美的青銅器、玉器、石器、原始瓷器等，並出現了上釉陶器，以後為了滿足宮廷觀賞及民間日用、建築的需要，陶瓷的生產技術不斷發展。從這些器物中，可以認識到商代冶金、煉丹及原始瓷工藝的水準。

商代的冶金、煉丹、原始瓷工藝是中國琉璃製造業的三個重要萌芽條件。琉璃，對當時而言，除冶煉青銅時所發現的晶瑩的渣料，就是在陶質物的表面覆蓋一層細密的玻璃質薄層，即通常所稱的釉。

商代陶器和原始瓷器上高溫溶結的釉滴可形成最早的琉璃，利用製陶工藝與冶金化學的經驗，以石英砂為原料，塑形後經高溫燒製，即可製成表面光亮的原始琉璃管珠。

但因為當時燒製溫度不夠，砂粒無法全部熔融，也無法製造更大的器物，因此可以把商代看作中國琉璃的萌芽期。

商代人崇玉，古人為了比擬珠玉、寶石，就精心創造出了晶瑩剔透、濕潤光滑的琉璃藝術精品。

其中，在河南鄭州發現了一件商代中期青釉印紋尊，表面有印花圖案，器身是光亮的棕色琉璃釉，口徑十三公分，高二十八點二公分，尊口有深綠、厚而透明的五塊玻璃釉，這充分證明了商代時中國的琉璃工藝已經被人們運用到禮器製作中。

另外，在同時代的商代墓葬中，還發有現白色穿孔的琉璃珠。

大體說來，古代所說的琉璃，包括三種東西：一是一種半透明的玉石；二是燒製青銅器、陶瓷時貼的釉；三是指玻璃。琉璃的發明，應同燒製陶瓷與冶煉青銅有關，發明人也就是製陶或製銅器的工藝師傅。

透過這些遺物可見，在商代，燒製陶瓷或冶煉青銅時，窯內溫度很高，有時就會無意中產生鉛鋇與矽酸化合物的燒製品。

這些無名的工匠，是中國琉璃的發明者與祖師。

作為琉璃之一的玻璃，就是指透明的琉璃，而最初只是作為裝飾品或隨葬品，視如珍寶。

西周時期的社會經濟，與前朝的商代相比有了較大的發展。青銅工具的大量使用與生產，為社會提供了更多的剩餘勞動產品，促使各種手工行業得到了進一步的發展。青銅工藝更加繁榮，除王室控制的青銅作坊外，諸侯國也有自己的青銅作坊。

青銅產品的數量更多，用途也更廣，幾乎涉及社會生活的各個方面。青銅業的發展，推動了其他行業的興盛。中國最早的琉璃器正起始於這一時期。

《穆天子傳》記載：「周穆王登採石之山，命民採石鑄以為器」，就是燒製琉璃。不過，中國早期的琉璃，當時稱它為璆琳、琉璃、瑠璃、璧流離等。

在甘肅、陝西、河北、河南、山東、安徽、江蘇等地的西周墓葬中，發現了不少的小件琉璃珠、管等。

如在河南洛陽莊淳溝一座西周早期墓葬中，發現一個白色穿孔琉璃珠。

在寶雞茹家莊西周早、中期弓魚伯墓葬裡，就有上千件琉璃管、珠，這些小件的琉璃，被認為古人為做項鏈等裝飾之用品。

陝西省扶風縣上宋公社北呂村三座西周早期墓中，發現琉璃管十五件、琉璃珠十一粒。

陝西省岐山縣賀家村的一座墓中，發現一件琉璃管，長一點六公分，管徑〇點二公分，管壁厚〇點一一公分。淡綠色，無光澤，表面風化嚴重。

陝西省扶風縣雲塘鎮西周晚期一座平民墓中，發現淺藍、淺綠琉璃管十四件，淺藍點飾琉璃管九件，淺藍、淺綠琉璃珠三十三粒。

大小粗細不同，形制不夠規整，表面腐蝕程度有的幾乎變白，有的尚能顯示淺藍淺綠。玻璃管一般不直挺，切口不整齊，不成正圓狀。玻璃珠不夠圓，孔較大。

同時，山東省曲阜魯國故城的西周晚期墓發現玻璃珠三粒，有菱形扁珠、菱形珠兩種，均呈淺藍色，珠壁厚薄不一，表面呈綿白糖狀，有糟坑和氣孔。其他地方如陝西津西、張家坡等地也有發現。

而西周琉璃的成因，不外乎此時期青銅器進一步的發展結果。青銅的主要原料是孔雀石、錫礦石和木炭，冶煉溫度在一千〇八十度左右。

琉璃通常是指熔融、冷卻、固化的矽酸鹽化合物。石英砂是熔製琉璃的主要原料，還有其他原料純鹼和石灰石等，冶煉溫度在一千兩百度。

在冶煉青銅的過程中，由於各種礦物質的熔化，其中琉璃物質，在排出的銅礦渣中就會出現矽化物拉成的絲或結成的塊狀物。由於部分銅粒子侵入到琉璃質中，因此其呈現出淺藍或淺綠色。這些鮮豔漂亮的物質引起了工匠們的注意與喜愛，於是經過慢慢的摸索與加工，便製成了精美的琉璃裝飾品。

西周的琉璃珠，可以說是中國琉璃器成形的起始。對於西周琉璃珠的成型工藝，一是襯芯捻繞法；二是黏珠點滴成形法。

西周的琉璃珠，直徑相對比較小，一般在二至八毫米左右。超過一公分以上的比較少見。其孔一般都比較大，而小孔的孔又顯得特別的小。珠子不夠圓整，珠子的壁殼一般也比較薄，而有壁殼厚的，又相對特別的厚。

此時的珠子由於當時熔融溫度相對比較低，因此其珠子內常常伴有氣泡。另外，也由於當時熔融溫度相對低與原材料成分的原因，其琉璃的結晶狀態不高，所以表面顯得比較毛糙疏鬆，基本無後期琉璃的光亮度。

西周的琉璃管是在琉璃珠子的基礎上發展演變而得的。它主要是受啟發和借仿於前朝的各種玉石管而成立。

西周的琉璃管除了與同期的珠子一樣的外表外，管子一般為彎曲狀，管狀也不圓整。管子兩頭截面無平面，呈圓弧狀。管子的壁厚也不均勻，一個最大、最明顯特徵是其孔的兩頭大小不一，且孔也不規範圓整。

這些特徵無疑是受當時工藝水準所限制而成，這也可以說明當時的琉璃技術水準尚處在初級的起步階段。

西周還有琉璃環被發現，也只是在陶胎上施以玻璃釉而成的琉璃器。

西周的琉璃貝在陝西和甘肅曾經被發現，無論從其大小、形狀、顏色以及外表皮殼特徵看，基本無差異，是貴族為顯赫身分的裝飾之物品。

西周琉璃顏色以藍色、綠色、白色與紫色為主。原始琉璃中的藍顏色是其天然色。而其他的顏色是改進演變色，西周藍色琉璃有寶藍與淺藍之分，以淺藍為多見。

西周的綠色琉璃，其顏色相對於其他幾色，顯得更鮮豔。最典型的是俗稱的孔雀綠，其同時還存有淺綠色。

西周白色琉璃較後期的白色琉璃不同。它的白不像後期的白色琉璃那樣鮮亮白皙，往往帶有灰暗與發黃。這完全與當時燒製的原材料配方成分有關。

西周的紫色琉璃是一個奇蹟，它將「中國紫」的使用年代大大地提前了。

【閱讀連結】

西周琉璃器物有虹彩現象，究其原因主要是與西周琉璃成分的配方有關。

因此，西周琉璃的顯著特徵：首先是外表的缺少玻璃光澤，質地疏鬆，基本無玻化狀態，有的存有顆粒感。無透明性；其次是形制的不規整，工藝較為原始簡單，顏色比較接近自然色，無鮮豔之感覺；再次，可以肯定地說「西周琉璃無大器」。

關於這一點，主要是當時高溫熔融琉璃的容器坩堝特別小，還處在剛起始階段。另外也許與燒製琉璃的原材料礦材稀少難覓有關。

春秋戰國時期的精美琉璃

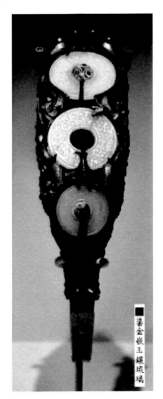

■鎏金嵌玉鑲琉璃

　　東周早期，真正成熟的琉璃物品仍不太多見，不過比西周時顯得精美了。春秋戰國時期球形琉璃珠多與管狀珠一同發現，而且還有一些呈橄欖形、角柱形或多角形的琉璃珠，它們應同屬一個系統。

　　春秋中期，最晚至春秋中後期已經製作出真正的琉璃，並開始在全國普及。而春秋戰國時期製作的這些精美琉璃珠，也將全面替代西周的原始琉璃管、珠生產。

　　河南省固始侯古堆墓是吳國太子夫差的妻子之墓，建於公元前五〇四年，墓中發現了三顆精美的蜻蜓眼式琉璃珠，直徑約一公分，珠體為綠色，上嵌藍白兩色花紋。

其他地方發現的一些琉璃珠，直徑最小的有○點二公分，最大達四點二公分，有透明和不透明兩種；珠面上常有多組由藍色圓點和白色圓圈組成的魚目紋，有的則在圓圈內外形成多彩的套色，極像蜻蜓眼。

春秋時的這些琉璃珠、管每與水晶、瑪瑙、玉、石飾件等組成串飾，佩於死者頸項、耳部或腕部也有做成襦衣即短衣的。如陝西省寶雞益門村一座春秋晚期墓中，便發現直徑○點一至○點一五公分不等的琉璃珠一千六百多顆，散落於骨架上身處，應是琉璃珠做成的「襦衣」無疑。

琉璃珠後世多稱為「隨侯之珠」。在東漢時期王充《論衡・率性》中說：

「魚蚌之珠，與禹貢璆琳，皆真玉珠也。然而隨侯以藥作珠，精耀如真。」

《淮南子・覽冥訓》也說：

「隨侯之珠、和氏之璧，得之而富，失之而貧。」

之所以命名為「隨侯珠」，是因為戰國早期漢陽諸姬封國之一的隨國封君之墓，即湖北省隨縣擂鼓墩曾侯乙墓，在這裡發現的七十三顆琉璃珠最具有代表性，珠徑從一點五公分至二點五公分不等，珠體為藍色上嵌白色或棕色的花紋，即所謂蜻蜓眼式琉璃珠。

戰國中晚期後，琉璃器樣式增多，而琉璃珠仍多呈球狀，少數作橄欖形或角柱形，中穿小孔，球徑在一至二公分間，略大於戰國中期。

春秋戰國時期是中國古代琉璃器發展的源頭，發現春秋戰國琉璃器的遺址有五十多處，遍布於黃河、長江及珠江各流域，而以長江流域最多，長沙地區一百多座楚墓中發現兩百多件，器形除珠、管外，還有璧、瑗、環、璜、劍首、劍珥、印章等。

河南省輝縣南部戰國早期墓中，發現了吳王夫差劍格上的藍色琉璃。

夫差是吳王闔閭的兒子，於公元前四九五年繼王位，次年擊敗越王勾踐，繼而轉師北上，爭霸中原。公元前四八二年，吳王夫差與晉定公盟於黃池。

那是一個崇尚劍的時代，吳王夫差曾經招工匠大量製作青銅劍，並由此留下天下聞名的蘇州「劍池」，因此吳王夫差劍在全國各地發現多把。

　　發現於河南省輝縣東南戰國墓區的這把吳王夫差劍，劍身寬五公分，全長五十九點一公分，滿布花紋，鋒鍔仍很銳利。劍身鑄有篆書陰文十字：「攻吳王夫差自乍其元用」。在劍格上鑲嵌有三片藍色琉璃，使劍更顯名貴。

　　另外，在湖北江陵望山楚墓的越王勾踐劍的劍格上，也發現了鑲嵌其中的藍色琉璃。

　　據《越絕書》記載，越王勾踐曾特請龍泉寶劍鑄劍師歐冶子，鑄造了五把名貴的寶劍，其劍名分別為湛盧、純鈞、勝邪、魚腸、巨闕，都是削鐵如泥的稀世寶劍。

　　據稱，後來越被吳打敗，勾踐曾用湛盧、勝邪、魚腸三劍獻給吳王闔閭求和，但因吳王無道，其中湛盧寶劍「自行而去」，到了楚國。為此，吳楚之間還曾大動干戈，爆發過一場戰爭。

　　湖北省江陵縣望山楚墓中的越王勾踐劍完好如新，鋒刃銳利。全劍長五十五點七公分，柄長八點四公分，劍寬四點六公分。

　　劍身上裝飾著菱形花紋，劍格兩面用藍色琉璃鑲嵌著精美的花紋。劍柄以絲繩纏繞，劍身滿布菱形暗紋，刃薄而鋒利。做工精細，造型華美。中間靠近劍特別，鑄有八個錯金鳥篆體銘文「越王鳩淺，自乍用劍」的古寫體，而劍主人鳩淺就是「臥薪嘗膽」終於滅吳的越王勾踐。

　　無論就勾踐劍的外形研製，還是材料搭配，這口劍都無疑是中國青銅短兵器中罕見的珍品。

　　與越王勾踐劍有關的，還有一段關於琉璃起源的流傳已久的「西施淚」的故事。

　　相傳，春秋末年，范蠡為剛繼位的越王勾踐督造王者之劍，歷時三年鑄成。當王劍出世之日，范蠡在劍模內發現了一種神奇粉狀物質，與水晶融合後，晶瑩剔透卻有金屬之音。范蠡認為這種物質經過了烈火百煉，又有水晶的陰柔之氣暗藏其間，既有王者之劍的霸氣，又有水一般的柔和之感，是天地陰陽造化所能達到的極至。於是將這種物品稱為「劍道」，並隨鑄好的王者之劍一起獻給越王。

越王感念范蠡鑄劍的功勞，收下王者之劍，卻將「劍道」原物賜還，還以他的名字將這種神奇的物質命名為「蠡」。

當時，范蠡剛遇到西施，為她的美貌折服，驚為天人，他認為金銀玉翠等天下俗物俱無法與西施相配，所以訪遍能工巧匠，將以自己名字命名的「蠡」打造成一件精美的首飾，作為定情之物送給了西施。

不料，這一年戰事又起，勾踐聞知吳王夫差日夜操練兵馬，意圖討伐越國以報父仇，所以決定先發制人。范蠡苦諫未果，越國終於遭到大敗，幾近亡國，西施被迫前往吳國和親。

臨別時，西施將「蠡」送還給了范蠡，傳說中西施的眼淚滴在了「蠡」上，天地日月為之所動，直至後世，還可以看到西施的淚水在其中流動，後人稱之為「流蠡」。

而「琉璃」就是由「流蠡」這個名字的諧音演變而來的。

二十年的臥薪嘗膽，越王在范蠡的幫助之下，終於滅掉了強大的吳國。越王稱「孤將與子分國而有之！」范蠡則感懷物是人非，掛帆遠去。

後來范蠡改名陶朱公，善於經商，成為民間傳說的財神，傳說中最早的財神聚寶盆，也是用琉璃做的，所以琉璃被認為是聚財聚福的財神信物。

然而西施常常望著水天一色的太湖，思念經商在外的丈夫范蠡，晶瑩的淚花最後也幻化成了晶瑩剔透、無比珍貴的五色琉璃。

勾踐失掉范蠡後，深感痛惜，依法燒製「蠡」器，竟然耗時十年之久才燒製成功。相傳「蠡」成之日，紫氣東來，滿天流雲霓彩，勾踐得此重寶，老淚縱橫，仰天長嘯：「流雲霓彩，天工自成」。

從那時起，古越國王室燒製「流蠡」的機構稱「天工坊」，時間在公元前四六二年左右。

「越王勾踐劍」和「吳王夫差劍」上，劍格處都鑲嵌著當時尚為名貴的琉璃。兩位糾葛一生的春秋霸主，以赫赫戰績稱霸天下，「王者之劍」絕不僅僅是身分與地位的象徵，更被他們視為生命一樣珍貴。

　　兩位傳奇的王者，不約而同地將琉璃作為自己隨身配劍上唯一的裝飾，不由得為那段關於琉璃起源的傳說添了幾許神祕。

　　自戰國開始，琉璃仿玉製品開始形成風尚，並通貫整個古代琉璃史，這裡所說的仿玉是較為寬泛的概念，包括和闐玉、天河石、瑪瑙、綠松石、青金石等天然美石。

　　「璆琳」是戰國時期對琉璃的稱呼，出現在戰國時期的《尚書・禹貢》中。璆琳本意為美玉，古人借其稱呼似玉的琉璃。

　　戰國古琉璃地域分布廣、數量大。楚國墓地較多，製作特別精美，特別是楚國的琉璃璧，占到了各地的百分之八十以上。

　　在湖南一帶，戰國墓葬的琉璃器約占十分之一，多為王侯墓地，也有一些士庶墓地。這既表明楚國是當時重要的琉璃產地，又可知他們以琉璃生產來彌補玉石資源的不足。

　　琉璃璧即為玉璧的仿製品。玉璧是一種中央有穿孔的扁平狀圓形玉器，為中國傳統的玉禮器之一。《周禮》有「以蒼璧禮天」的記載。玉璧除作禮器外，還是佩玉，稱為「繫璧」；也作為禮儀或饋贈用品和隨葬用品，是玉器中沿用時間最長的器形。

　　戰國玉璧造型規矩，稜角分明，內外邊沿犀利見鋒。璧面圖紋繁密複雜，常以去地隱起的穀紋、雲紋等幾何紋作裝飾。

　　戰國晚期是琉璃璧流行的高峰期，各地多有發現，如湖南省長沙楊家山發現的一件戰國米黃色穀紋琉璃璧，即為此時仿玉品代表，直徑十一點三公分，厚〇點二公分，璧呈米黃色，其形制、紋飾與周時期的玉璧相同，即為圓形扁平體，中有一圓孔，表面飾以穀紋。

　　此璧以模鑄法成形，製作規整，色澤溫潤，顯示了戰國時期中國琉璃製造業的高水準成就，實為無價之寶。

　　長沙梅子山墓發現的戰國青白穀紋琉璃璧，直徑十一點五公分，孔徑四點七公分。青白色，圓形扁平體，中部有一圓孔，一面表面光滑。

　　有突起的穀紋，另一面不光滑，穀紋僅有部分突起，整個器物及紋飾排列不很規整。此璧的紋飾一面突出，一面不突起，反映了戰國時期楚國琉璃的製作工藝。

　　湖南省湘潭縣楊嘉橋鎮蛟托村古墓葬群，發現戰國陽刻「捲雲紋」琉璃璧，直徑十三點六公分、內徑四點五公分，厚度為〇點三公分。

　　湖南省益陽天子墳村的戰國晚期墓地共包括五座豎穴土坑墓葬，令人驚訝的是，其中的三座墓葬發現了三件琉璃璧，保存相對完好，呈淺綠色，且有白色襯底，惹人喜愛。這三件琉璃璧有可能是被死者枕在腦後，起避邪的作用。

　　戰國仿玉琉璃璧除安徽省壽縣和福建省閩侯有少量發現外，絕大多數集中發現於湖南省長沙市附近的楚墓中，因此推測，長沙一帶可能為戰國時期琉璃的主要產地之一。

　　玉環也是古代最常見的裝飾品之一，關於其功用，《荀子‧大略》說是表示和好的信器，而玉環大型者常套於臂，中型者多置於腰的一側，小型者則套於指骨之上或存於頭骨附近，或含於口中。這些情況表明，大型的玉環可代鐲用，中型的玉環可作佩飾之用，小型的玉環當是指環、耳飾和代作琀玉用。

　　而戰國時的琉璃環，從其器形和紋飾分析，它是玉環的代用品，應是作為佩飾使用。如湖南省長沙顏家嶺戰國穀紋琉璃環，直徑四公分，厚〇點三公分，此環半透明，藍色，內緣較高，邊不平整，不甚圓，飾四圈穀紋。器形、紋飾均仿戰國玉環。

　　長沙絲茅沖也發現有戰國穀紋琉璃環，直徑三點九公分，厚〇點四公分，深藍色，半透明，飾三圈穀紋。內外廓有凸起弦紋，製作較粗糙，不規正。長沙棺材塘發現的一件戰國素面琉璃環，直徑三點一公分，厚〇點二公分，米黃色，邊有小齒，一面光亮，另一面粗澀，斷面近梭形，有一面中間平，兩側有斜坡。

　　玉璜也是古代重要禮器，古稱「半璧曰璜」。但戰國時禮器的功用不明顯，多是作為裝飾品使用的。

　　湖南省發現的戰國穀紋琉璃璜，長十五點五公分，厚〇點二五公分，該器作半璧形，乳白色，有光澤，內外邊緣各有一周弦紋，正反兩面飾以漩渦雲紋。

　　琉璃璜兩端及上部均有穿孔可繫繩，其用途應是在組玉珮中起玉珩的作用，而並不像古書所言「禮北方」的用器。

　　琉璃劍飾與琉璃璧一樣，也是仿自於劍飾玉的形制。裝飾在劍和劍鞘上的玉，稱為劍飾玉，它分劍首、劍柄、劍格、鞘帶扣、鞘末飾五種，分飾於劍和劍鞘的相應部位，並且具有各自不同的作用和意義。

　　以玉飾劍，在西周已有發現，劍鞘飾玉，則從東周開始。春秋戰國諸侯爭霸，戰爭頻繁，在所佩之劍上飾玉非常流行，並成為身分地位的標誌。

　　琉璃劍飾約出現於戰國中期，並流行於戰國晚期到西漢初年，它的形制沒有較明顯的變化，只能從紋飾等其他方面來分析。戰國中期的琉璃劍飾多飾穀紋和雲紋，晚期多飾柿蒂紋和蟠螭紋、獸面紋。

　　如湖南省長沙市南門外白沙楚墓發現戰國穀紋柿蒂紋琉璃劍首，直徑四點五公分，厚〇點五公分，作圓餅狀，器表呈青色，中心部位兩弦狀圈紋圍繞一穀粒紋，外飾單線勾勒的柿蒂紋，外圈有穀紋三周，不很整齊，觸之有毛糙感。背面中央有一小柱狀物，可與劍柄相接。

　　該器是仿玉劍首作品，劍首是劍之柄端所嵌的玉飾，置於劍柄的頂端。湖南不產玉，古代常以琉璃作仿玉製品，因而留下了一大批仿玉風格的琉璃器。

　　玉劍璏是鑲嵌於劍鞘上，形制均為長條形，兩端微捲，下有長方形穿孔，用以穿革帶。

戰國琉璃劍璏顏色有淺綠、米黃、乳白色等，紋飾有穀紋、蟠螭紋、獸面紋。玻璃劍璏出現的時間大體與劍首相同，總的看來，流行於戰國中、晚期，飾穀紋的稍早，飾蟠螭紋和獸面紋的較晚。

如湖南省長沙楓樹山發現的戰國穀紋琉璃劍璏，長六點二公分，寬一點八公分，高一點三公分，乳白色，光澤強。有裂縫，邊緣多處有碰撞痕。

該器為長條形，器表飾有三排穀紋，排列整齊，觸之有毛糙感。劍璏一端尚有單線勾勒的雲紋狀獸形圖案。兩端略向下彎曲，一端下有長方形穿孔，用於穿革帶。

與此劍璏同時發現的還有玉劍首、玉劍珌，但未見劍，可知原來隨葬的劍應為木質明器，已腐蝕無存。玉劍首、玉劍珌、琉璃劍璏都是此劍的裝飾物，為實用器。此器保存基本完整，器形、紋飾均仿戰國玉劍璏。

再如湖南省長沙左家公山發現的戰國獸面紋穀紋琉璃劍璏，長十點二公分，寬一點九公分，厚一點四公分，淺綠色，該器大體完整，在近穀紋端三分之一處有斷痕，已黏合。

器呈長條形，一端鑄牛頭狀獸首，其他部位有四排穀紋，排列整齊。兩端略向下彎曲，一端下面有長方形穿孔，用於扣接劍鞘。與之同時發現的還有柿蒂紋玻璃劍首、銅劍等，表明這兩件玻璃劍飾均為實用器，與玉劍飾的實用性質是一樣的。

湖南省長沙下大壟號發現的戰國蟠螭紋琉璃劍璏，長六點一公分，寬兩公分，厚一點二公分，乳白色，器呈長條形，身短而寬，表面觸之光潔，上鑄浮雕狀蟠螭紋，龍紋粗而短，螭首蜷曲至腰部，有角下捲，前足前伸，後足後伸，均捲曲作雲紋狀，尾下垂後上捲。兩端略向下彎曲，一端下面有長方形穿孔，用於扣接劍鞘。

還有長沙楊家山發現的戰國蟠螭紋琉璃劍璏，長十點三公分，寬一點九五公分，厚一點三公分，白中偏黃，有沁色。器呈長方形，正面鑄一身軀修長、彎曲如波浪的蟠螭。兩端稍向下捲，下面靠一端處有長方形穿革帶之孔。此器保存基本完整，蟠螭尾部一側有開片。

安徽省阜陽縣城西郊的戰國墓中，發現了精美的琉璃肖型印章，琉璃呈綠色，半透明。該印模鑄而成，作肖鴨、鵝狀，神態憨然，翅及頸部、腹部紋飾用砣具砣成，表面均有砣具修整痕跡，底部印刻「大吉」兩字大篆體。

甘肅省蘭州發現有戰國琉璃龍鳳佩和出廓璧。這兩件琉璃呈淡黃色，半透明狀，大約小半個手掌大小。其中龍鳳佩為雙龍對稱狀；出廓璧則是圓形環狀，外側有兩條盤旋的龍。在兩件琉璃中鳳隱藏龍中，所以從外觀上基本上看不到鳳的形狀。

這兩件琉璃製品製作的非常精美，特別是暗藏在其中的「鳳」是典型戰國時期的楚國風格。

琉璃在當時是非常昂貴的飾品，要經過二十九道工序才能生產出來，當時的琉璃器比玉器還要貴重，只有王侯將相才能擁有。如戰國時的琉璃帶板大多底是青銅的，面是琉璃的，平面是取平安無事的意思。

戰國時，將水晶、瑪瑙等類玉器物也都歸於「琉璃」範圍之內。

如浙江省杭州市半山鎮石塘村戰國墓中，發現了戰國時的水晶杯。高十五點四公分，敞口，斜壁，圓底，圈足外撇。

素面無紋飾，透明，器表經拋光處理，器中部和底部有海綿體狀自然結晶。此杯是用優質天然水晶製成的寶用器皿，在中國十分罕見，其製作技巧和工藝水準令人驚嘆。

【閱讀連結】

琉璃，古時也被稱為「璆琳」、「陸離」等，後來統一稱呼「玻璃」。玻璃是人類最早發明的人造材料之一，也曾經是最昂貴的材料之一。

無論是中國或是西方，玻璃器在古代一直是上層社會的奢侈品，那光亮透明、晶瑩潤澤的特質，曾令古人無限愛戀，甚至被視為無價之寶互為炫耀。

從鑄造工藝看，湖南這些仿玉玻璃器是採用青銅器製造工藝的泥範鑄造技術鑄造成型的。中國早在商代就有了高度發達的青銅文明，其泥範鑄造技術到戰國時期應用更加廣泛。

　　戰國時期的琉璃璧、琉璃環、琉璃劍飾等造型、紋飾，都是用這種技術用模壓法一次鑄造出來的，不再進行任何加工。湖南戰國墓發現的琉璃器上的紋飾，如浮雕的蟠螭紋、穀紋等的邊沿光滑圓緩，看不出任何雕琢痕跡，應該是模壓後不再加工的。

琉璃生色 秦漢魏晉的琉璃

　　秦代仿玉琉璃璧、璜等經常與玉璧、琮、圭、璋、璜等禮天五器同置一坑中，當為埋藏六器的祭禮。

　　漢代琉璃產地分布在中原地區、河西走廊及嶺南地區。

　　魏晉南北朝時期是中國古代琉璃器的一個大轉折時期，無論是質地，還是造型、工藝等多方面，都出現了嶄新的氣象，令人耳目一新。

　　南北朝以後，琉璃有時又被稱為「玻瓈」、「料器」。

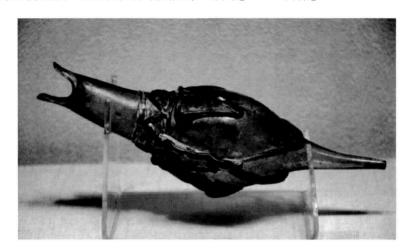

秦和西漢琉璃一脈相承

■秦國玉璧

秦統一天下之後，各地工商貿易及文化交流更為發達，燒製琉璃已為人們廣泛所知。

陝西曆屬秦地，咸陽更是秦的都城，在陝西咸陽市塔兒坡秦墓中，發現有類似戰國時期的「蜻蜓眼」琉璃珠。這類「蜻蜓眼」琉璃珠飾，即屬於先秦諸子所謂的「隨侯之珠」。

秦代仿玉琉璃璧、瑗等經常與玉璧、琮、圭、璋、璜等禮天五器同置一坑中，當為埋藏六器的祭禮。

秦代琉璃璧大致可分為兩類：穀紋璧和蒲紋璧，其中穀紋璧占絕大多數。穀紋璧有多種形制，如有單面穀紋璧、雙面穀紋璧、乳丁狀穀紋璧、芽穀穀紋璧、璧面的穀粒，有的粗大稀疏，有的細小密集，有邊沿有弦紋一周。

這時更多的琉璃是出現在秦代的組佩中，常與玉、瑪瑙串在一起。

自從公元前二二一年，秦始皇統一中國，就在咸陽召集各國工匠廣為修建宮閣殿宇，於是出現了全國各地造型風格的大融合時期。

也就在這一時期，整個瓦當藝術中形成了秦代的清新寫實風格，圖案瓦當多飾水渦紋，這可能與秦國尚水德有關。

畫像瓦當多先秦風格，多取材樹木、樹葉、動物等圖案，這反映早期秦人由狩獵生活向農業生活的轉變。同時，由於瓦當圖案中多取材於社會生活，對後來的漢畫像石藝術起了深遠的影響。

尤其這時，出現了瓦中嵌琉璃的最初形式，如有一件秦鹿紋瓦當上，在一隻奔跑的長角鹿身上，就有幾片淺綠色琉璃。

兩漢時期，中國的琉璃鑄造業達到頂峰，這時已經類似於後世玻璃的透明度了，而且時人還將琉璃推崇得十分神祕，這在漢代文學作品中常有描述。

《西京雜記》卷二記載：「漢武帝時⋯⋯白光琉璃為鞍，鞍在暗室中，常照十餘丈，如晝日。」所以常常給玻璃璧冠以「夜光」之名。

如漢代楊子雲《羽獵賦》：「方椎夜翬琉璃」，所謂「夜翬琉璃」，一般就是指琉璃璧。

《漢書‧鄒陽傳》：「臣聞明援珠，夜翬璧。」班固的〈西都賦〉說漢皇宮昭陽殿「翡翠火齊，流耀含英，懸黎垂棘，夜光在馬」，「懸黎」是說宮殿中懸掛著琉璃璧，所以說「夜光在馬」。

中外琉璃文化和技術的交流主要還從張騫開通西域以後，張騫出使西域，開闢史稱「絲綢之路」的東西交通大動脈，使長安經中亞直通羅馬，極大促進了東西文化與商業的交流。

再加上北方草原通道、西南佛教通道、南方海上通道等其他路途，使中國絲綢的出口，西方寶石、琉璃器的運入更加便捷。

琉璃主要的發展是在一至五世紀，當時世界古典文明時代上出現四大帝國，即東方的大漢帝國、西歐和西亞的羅馬帝國、中亞的波斯帝國和南亞的貴霜帝國，皆處於強盛時期，絲綢之路貫穿於這四個帝國而暢通無阻，促進了中外的交往和交流。

在漢代墓葬中，多有發現西方琉璃器的碗、杯、盤、瓶等，在廣西、廣東、洛陽、江蘇、內蒙古、新疆等地都有發現。

同時，張騫從西域大月氏人帶來了西方玻璃製品和技術，而中原有特色的琉璃單色珠和多色鑲嵌琉璃珠也流傳至新疆的哈密和和田。

新疆和田阿克斯皮里古城發現有鑲嵌琉璃珠，為黑色基體，眼部為綠色琉璃鑲嵌在白色燒結體中，製作得比較精緻，已體現出當時琉璃製造技術的進步。

廣西合浦港是海上絲綢之路的始發港之一，早在漢武帝時期合浦便成為中國對外通商的港口之一。合浦共發現了八百多座漢墓及窰址、城址，其中數量眾多的琉璃、琥珀、瑪瑙、水晶、綠松石等裝飾品，印度、希臘風格的黃金飾品等，均與當時繁榮的海外貿易有關。

其中合浦縣文昌塔西漢墓發現的淺藍色弦紋琉璃杯尤為精緻，該杯無腳，呈圓桶狀，藍色琉璃散發出神祕瑰麗的光。

在本土的琉璃工藝上，由「消爍五石，作五色之玉，比之真玉，光不殊別」，可以看到漢代琉璃仍以仿玉為主題。種類包含禮器、飾物、葬具、容器以及帶鉤、印章等，延續了戰國琉璃工藝的發展。

「琉璃」一詞最早出現在西漢桓寬的《鹽鐵論》中：「而璧玉珊瑚琉璃，咸為國之寶。」

禮器中，璧依然占據了很大比例，琉璃璧分布範圍較廣，器形一般大於戰國璧。在陝西興平茂陵一帶發現的琉璃璧，形體頗大，直徑達二十三點四公分，重達一點九公斤，堪稱琉璃璧之冠。

琉璃珠以單色球形為主，蜻蜓眼式的珠子開始少見。另外，琉璃含蟬、握豬、衣片等葬飾形制豐富。

如江蘇省揚州邗江西漢「妾莫書」木槨墓發現了約六百片琉璃衣片，大小不等，有長方形、梯形、三角形、圓形等十四種，多數素面，少數印有蟠

螭紋，有的紋飾中心還保留有一點金箔，每件衣片上穿三四個孔，這些琉璃衣片顯然是西漢貴族墓葬流行的玉衣的仿製品。

西漢的琉璃器中，製品種類一般以琉璃璧、珠、耳璫等配飾品居多，日用器皿數量很少，在琉璃製品尺寸方面，以小件飾品多，而大型飾品較少。

但戰國的蜻蜓眼珠在漢代似乎已經失傳或者淘汰，取而代之的是幾種小型的單色珠串，一種近似圓珠形，多見於兩廣周邊地區；第二種是扁環形，有藍、綠、褐、透明色，多見於中原及北方地區；第三種是圓管形，以藍色、綠色、白色居多，主要發現於四川的羌族地區。

廣東、廣西西漢墓中所發現的琉璃器以單色珠飾為主，如廣州象崗第二代南越王墓，發現了兩顆蜻蜓眼式玻璃珠和數百顆藍色、黃白色的玻璃小串珠，直徑〇點二五至〇點三公分。

當然，漢代琉璃器也包括如琉璃動物、聚光鏡、平板玻璃窗等品種，實用器極為豐富。

廣州北郊橫枝崗西漢墓發現有三件深藍色琉璃碗，口徑十點五公分，內壁光滑如鏡。

能作掌上舞的趙飛燕居住在昭陽殿時，「窗扉多是綠琉璃，亦皆照達，毛髮不得藏焉」。

喜好神仙的漢武帝，其起祠神屋的門窗皆「琉璃為之，光照洞徹」，如此看來也並非現代才能做到的窗明几淨。其中琉璃耳璫、帶鉤等是西漢時出現的新品種。

帶鉤是中國古代一種鉤狀服飾用品，是用於束在腰間皮帶上的鉤，其材質多為金屬與玉，原為「胡服」所用，春秋戰國時期由北方游牧民族傳入中原地區，古書中稱為師比、私鈚、斯比等，指明是郭洛帶，即革帶上的銅鉤。漢晉時仍沿用帶鉤。

中國漢樂府民歌〈陌上桑〉說羅敷「頭上倭墮髻，耳中明月珠」，明月珠就是指當時名貴的琉璃飾物。

另外，從馬王堆漢墓西漢軑侯夫人辛追的兩個妝奩裡，都發現有「明月珠」。

「腰若流紈素，耳著明月璫」，是〈孔雀東南飛〉裡描述的漢代婦女流行裝束，明月璫就是琉璃耳璫。類似的漢劉禎〈魯都賦〉也載有「插曜日之珍笄，珥明月之珠璫」等。

如四川省成都彌牟鎮國光村漢墓群中，就發現有一對深藍色的琉璃耳璫。耳璫做工精緻，大約有兩公分長，兩頭為圓形，中部很細，猶如縮小的腰鼓。兩頭有小孔，絲線從中穿過，能掛耳垂上。

另外，在敦煌南湖鄉一座漢墓中，也發現了幾件琉璃耳璫，耳璫與一些石珠、珍珠、琥珀珠等裝飾品以項鏈的形式擺放在屍體前胸。

《三輔黃圖》中記一則故事：說漢武帝將一件千塗國所進「與冰相潔」的琉璃器玉晶盤，賜予董偃，結果「拂玉盤墜，冰玉俱碎」。

雖然在戰國的金屬帶鉤上有時也可見到鑲嵌的琉璃塊，但純琉璃帶鉤則出現於西漢。

如廣東省廣州發現的一件西漢琉璃帶鉤，長七點八公分，以深綠色琉璃製成，半透明，形制與最常見的銅玉帶鉤相同，器體扁平狀，鉤扣彎圓，尾端齊平，有一圓紐，全器光素無紋飾。

這件帶鉤不僅反映了西漢時琉璃製作技術的水準，同時也為研究古代服飾提供了新的實物資料。

不過比較大型的琉璃容器也開始出現，如有幾件珍貴的琉璃杯。

中國最早的琉璃杯來自江蘇省徐州的北洞山漢墓，製造於公元前二世紀。北洞山漢墓是中國規模巨大、墓室最多、結構最複雜的大型漢墓之一。

墓中發現的琉璃品包括十六件琉璃杯，一件琉璃獸和三件藍色小琉璃。它們大約在公元前一七五年至一二八年間埋入地下。

北洞山漢墓主人是楚王劉道，西漢時期，人們視死如生，陰間的一切都要按照陽間布置，譬如房間、水井、糧倉等，這些琉璃可能是主人生前所用的，所以在其死後也帶入了墓中。

徐州北洞山發現的琉璃杯，不但外形尺寸大，而且數量也多，標誌著中國在公元前二世紀的西漢時期，對較大的日用器皿已具有批量生產能力，同時突破了以往對中國自製琉璃器都為小件飾品和禮儀用品的認識。

同墓發現的瓷白色琉璃獸，也是單個重量最重的一件仿玉琉璃獨角瑞獸，它身上的顏色主要以白色為主，並摻雜著綠色、黃色、黑色和灰色。

關於琉璃獸，在中國白族民間一直有一個神奇的傳說：

相傳，老君山有塊叫玉召塊的大石崖，玉召塊上長著一棵紫檀香樹。紫檀香樹餐風飲露，長了八萬八千年，得了仙氣，發出一股馥郁清幽的異香，似蘭非蘭，似麝非麝，遠飄千里。

雪山太子在天河裡洗澡，聞到幽香，循著香氣來到玉召塊，把樹砍倒，運回玉龍雪山。一年水患，樹根沖到金場院河的沙灘上，被放羊的孩子拿來點火。紫檀香根燒了九天九夜，香氣飄進了南天門。

於是，玉皇大帝帶著各路神仙下凡來聞香氣。到了南天門，撥開雲頭往下一看，見一群脫得精光的孩子有的烤肚皮，有的烤屁股，有的往樹根上撒尿，把一股幽香變成了穢氣沖上南天門。

玉帝大怒，叫瘟神降下三年小兒瘟疫，弄得十家孩子九家病，白王得知疫情，派皇太醫院的太醫到劍川來治病。太醫們費了三個月時間，用了一百匹馬馱的藥，也沒能控制住疫情。

白王召集大臣們商議。國師公公說：「因百姓有難，此事只有設壇做七七十四九天道場，請大慈大悲的佛祖保佑。」

使由婆婆說：「這是病鬼作祟，只有咬犁頭跳神驅鬼，才能保百姓平安。」

白王聽了，無所適從。忽然，宮外來了一個山民打扮的老人，背上一個扁籃，籃子裡裝著一個銅葫蘆和一把鶴嘴鋤，手裡牽著一隻似犬非犬，似虎非虎，如猰㺄一般的怪獸。

白王把老人召進宮，問清情由，才知那是能辨藥味藥性的琉璃獸。牠現有三萬八千歲，全身毫毛脫盡透亮，吃下藥後就能從外看清藥走筋脈肺腑的情形。白王問還有什麼法子，老人說用白王的一片肝，王后的幾滴膽汁，製成龍肝鳳膽，讓琉璃獸吃了，脫光毫毛，全身透明，帶牠到山上採一百味藥，製成百寶靈丹，就可平息瘟疫。以後也不會有瘟疫了。

老人見白王面有難色，說：「常聞白王愛民如子。如今看來，空有其名，小民告辭了。」白王見老人要走，想出個辦法，對老人說：「老者請留步。孤封你為藥王，賜你龍袍龍褂，半副鑾駕。你就成龍王爺了，龍肝之事，就請你代孤受點苦，怎麼樣？」

老人回到金鑾殿，說既蒙大王封贈，當為黎明百姓除災，隨即吞下一顆藥丸，讓宮中人拿出刀盤，剖腹取肝，給王后也吞下一顆藥丸，取了王后的幾滴膽汁，製成了龍肝鳳膽。

琉璃獸吃了龍肝鳳膽，毫毛脫盡，周身透明得能看清五臟六腑。藥王帶上琉璃獸，到老君山採了九十九味良藥，再找一味平火掃毒藥，就可製成百寶靈丹。

瘟神得知藥王快製成百寶靈丹，除絕瘟疫，栽了一棵斷腸草，藥王以為是一味平火掃毒藥，拔起來觀賞一會後，丟給琉璃獸嘗嘗。琉璃獸聞後不敢吃。

藥王救人心切，見琉璃獸畏縮退卻，很生氣地罵了琉璃獸幾句，揀起這棵藥往嘴邊送，想自己嘗嘗。還沒到口，琉璃獸撲上來，咬了藥王一口，把那棵藥打落在地上。

藥王一邊揉手一邊罵琉璃獸：「孽畜！我捨割心肝給你吃，你卻來咬我的手。叫你嘗嘗藥性，你又不嘗，難道這味藥會毒死你不成，你不見黎民百姓受苦受難嗎？」

琉璃獸望著藥王，點了點頭，搖了幾下尾巴，低下頭把那棵草吃了。藥王看草到了琉璃獸肚子裡，不斷地翻騰著，藍黑色的汁液四處擴散，不走經脈，也不走脾肺，散到哪裡，哪裡就結一塊黑斑。琉璃獸全身抖動，痛苦掙扎著。

藥王見狀大驚，趕緊從銅葫蘆裡找出幾顆解毒藥丹餵琉璃獸，可是已經趕不上了，琉璃獸就這樣被毒死了。

琉璃獸死後，藥王背上九十九味藥，到古柏庵熬製了藥丸，用三個月功夫，平息了瘟疫。白王派人送藥王龍袍龍褂和半副金鑾，請藥王來宮共坐金鑾寶殿。但藥王想琉璃獸已死，未製成百寶靈丹，沒實現永遠根除瘟疫的諾言，何況自己也不願與白王共坐金鑾寶殿，結果只接受藥王的封號，回到古柏庵。

藥王死後，人們在他熬藥的窩棚蓋了一座廟，塑了金身和琉璃獸像，尊他為藥王爺，每到四時八節，人們都要用三牲酒禮祭奠。

古代琉璃中，有許多製品不透明，北洞山漢墓的也一樣，這些琉璃之所以不透明，並非當時不會焙製透明琉璃，而是為了透過焙製琉璃得到仿玉製品。

廣西合浦縣堂排西漢墓發現的一千多顆琉璃珠，有半透明和不透明兩種。半透明的顏色有天藍、墨綠、湖藍、黑、白、月白、磚紅、紫褐等，絕大多數是圓算珠形，直徑〇點二至〇點五公分。

劉勝乃漢景帝劉啟之子，食地中山國，即今河北省境內。河北省滿城的西漢劉勝墓中也發現有兩件淡綠色仿玉琉璃耳杯、玻璃盤等，其製造年代為公元前一一三年，為翠綠色，呈半透明狀，晶瑩如玉。

琉璃盤口徑十九點七公分，底徑九點五公分，高三點二公分，耳杯長十三點五公分，寬十點四公分，高三點四公分。依然色澤如新，剔透如故。

劉勝墓中還發現了一件非常精美的鑲琉璃銅壺，係中山靖王劉勝使用過的精美酒器之一。《史記・五宗世家》記載，劉勝「為人樂酒好肉」。

　　該壺高四十五公分，形制與其他同時代銅壺並沒有太大差別，而其裝飾卻別具風格。它採用了鎏金銀和鑲嵌銀、琉璃兩種裝飾工藝，把壺體打扮得絢麗多彩，光華耀目。

　　壺口和圈足上部各有一周鎏金帶，肩、頸之間和中腹、圈足下部各飾一周鎏銀帶。主題花紋是頸、腹部的三組帶狀花紋，皆是在鎏金斜方格內填嵌菱形和三角形的綠琉璃片，再在其上刻網紋，在空白處填鑲銀珠。

　　壺蓋周緣鎏金，蓋面飾鎏金方格，鑲銀珠、嵌琉璃片，就連蓋上的雲形紐和耳也用鎏金。全器之上，金黃、銀白、琉璃綠，方格、圓珠、網點紋，立體交織，相映成輝，雍容大方，華貴無比。

　　在銅壺底部刻有銘文，有「長樂食官」字樣。「長樂」指漢代皇宮長樂宮。「長樂食官」指此壺歸長樂宮膳食官掌管。可見該壺原是漢長安城長樂宮中之皇家寶器，無怪乎製作得如此窮奢極侈。

　　值得一提的是，廣東省廣州象崗第二代南越王墓的十一件藍色琉璃牌飾，長十公分、寬五公分，高〇點三公分，淺藍色，晶瑩光潔，厚薄一致，製作工藝已達很高水準。

　　同墓中發現的玻璃璧，直徑十四公分，孔徑五點三公分，厚〇點三公分。這件深綠色的玻璃璧，與中國傳統造型、紋飾相一致，係仿碧玉製品而作，是西漢南越王時期的珍貴遺存。

　　湖南省長沙市沙湖橋發現了罕見的西漢琉璃矛，長十八點八公分，刃寬二點二公分，矛為翠綠色，通體透明。矛脊兩側有槽，矛柄作圓柱狀，柄的中部凸起成圓球形。

　　這件琉璃矛模鑄成形，與戰國時期的青銅骹矛相似，反映了西漢時期琉璃製造技藝的高超水準。以琉璃為原料製作的兵器，在中國古代遺物中僅此一例，當是儀仗用器，或是為陪葬而作的明器。

　　始建於西漢、重修於明的山西洪洞廣勝寺飛虹塔，是中國始建年代最早最完整的大型琉璃古塔。塔高四十七公尺，塔身磚砌，底層設迴廊，塔內梯道設計巧妙。

飛虹塔塔身以赤、橙、黃、綠、青、藍、紫七色琉璃裝飾，從上至下玲瓏剔透，在陽光下熠熠生輝。異彩繽紛，欲飛似動，宛如彩虹，故名飛虹塔。

飛虹塔反映了中國琉璃工藝的高超水準，並且成為中國琉璃塔的代表作。

【閱讀連結】

公元一九八二年，在敦煌南湖鄉開掘的一座漢墓中，出土了幾件琉璃耳璫，棺蓋已朽化，出土時的情況是，耳璫與一些石珠、珍珠、琥珀珠等裝飾品以項鏈的形式擺放在墓主前胸，連接它們的絲線已不存在，是風化了，還是原本就沒有，現已無可考。

晶瑩透亮的東漢琉璃器

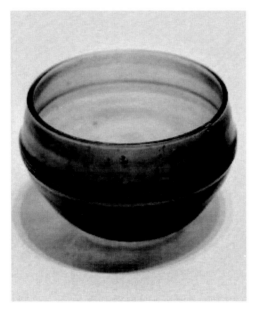

■西漢弦紋玻璃杯

到了東漢，燒製琉璃的技術已經比秦和西漢時更加進步了，同時，琉璃也給世人帶來了生活的喜悅和創作的靈感，它是一個充滿矛盾而又非常神奇的物質。

東漢時的文學家們利用它晶瑩透亮冷峻而堅固，同時具有折光反射的特點，在藝術創作上達到變幻莫測、光怪陸離，令人難以預想的藝術效果。

如東漢王充在《論衡》一書裡就說：五月丙午日中，用古代一種取火器陽燧，就可「消煉五石以為器……作五色之玉，比之真玉，光不殊別」。《論衡‧率性》中更記載了琉璃仿玉的製作過程，因此琉璃二字流傳後世，均作玉字旁。

但王充同時指出，琉璃絢麗多彩、晶瑩璀璨，但清脆易碎，不耐高溫，難以適應冷熱的環境。

而後世所稱之「玻璃」，是低廉的全透明製品，而琉璃是融合多種色彩燒製的高品質藝術品，因此琉璃亦是玻璃中間的一類。而且「琉璃」這個古代名稱，是傳承有序的，這個名稱比「玻璃」更具文化含義。

總體來看，琉璃是一個名稱，玻璃表示一種材質，它們不可以混稱，尤其在中國古代琉璃這個範疇，它們的價值來自於歷史、文化、藝術與創意。

琉璃本是冶煉工匠所發明，但民間傳說卻把琉璃的發明權歸到漢代陸毒的頭上。

傳說西漢末年王莽篡政後，各地農民揭竿起義。有一位叫陸毒的綠林好漢率軍幾次打敗王莽的軍隊，被激怒的王莽派十幾萬大軍圍剿陸毒，陸毒只得突圍，準備投奔劉秀。

半路上，陸毒躲進一處山口，被王莽的軍隊所包圍。陸毒眾人正用石頭架鍋做飯時，敵人衝上來，只得丟下飯鍋，與敵激戰到半夜。山谷中突然騰起一片光芒，將王莽的士兵嚇跑了。

事後，陸毒查來查去，才發現是架鍋的石頭被燒得透明時，發出了強光。強光迫使敵軍不敢再進攻。

最後陸毒終於盼到了劉秀的援軍，雙方會師。事後陸毒向劉秀彙報了情況，並向劉秀獻上燒得透明的石頭。劉秀視為珍寶，就封陸毒為王，並讓陸

毒繼續燒製這種寶石。這種石頭就是琉璃，而陸毒也就被傳為琉璃業的祖師了。

傳說只能是傳說，到底有多少歷史的真實性，很難說。但有一點是肯定的，琉璃的發明，離不開那些無名的陶瓷與冶煉工匠。

東漢時期，琉璃與陶瓷是並行發展的，在中國廣東、湖南、廣西、河南、江蘇、河北、內蒙古、四川、貴州、雲南等地均有發現。

東漢時，琉璃器不僅表現為高透明度，而且品種多樣，其中琉璃珠有圓、橢圓、菱形、橄欖形、網墜等五式。色彩以藍色為主，也有青、淡青、綠、乳白、月白、紅、紫褐、黑。

裝飾品類有珠、管、耳璫、環、璧等。如北京發現的東漢琉璃耳璫，高二點四公分，直徑〇點九至一點二公分，耳璫為一對，均呈深藍色，半透明。器作圓柱狀，上端稍小，下端略大，中部束腰，中有穿孔，可用以懸掛。

廣東、廣西墓葬中所發現東漢琉璃珠以單色琉璃珠為主，還有少量的玻璃耳璫。如廣州龍生崗四十三號墓發現有一千九百六十五顆玻璃珠，球形，藍色透明或綠色透明。

日用品類有碗、杯等。如廣西合浦縣黃泥崗發現的東漢湖藍色玻璃杯，高五點八公分，口徑九點二公分，湖藍色，半透明。圓唇，口微敞，上腹較直，下腹弧成內凹平底。

還有廣西貴縣東郊南斗村東漢墓中，發現有淡青色琉璃杯盤一套，淡青色透明，托盤內底有一圓形凹槽，高足杯的足可套入凹槽中。杯高八點二公分，口徑六點四公分，盤底徑九公分。同時還有一些球形花琉璃珠和綠色琉璃盤。

另外，貴縣另一座東漢墓還發現了兩件平底琉璃杯，一件綠色，半透明，外壁飾二道陰弦紋，高三點二公分，口徑五點八公分。另一件藍色，不透明，外壁飾一道陰弦紋，高四公分，口徑七點七公分。

　　貴縣五號東漢墓的綠色琉璃盤，高三點五公分，口徑十二點五公分，厚〇點四公分；貴縣南斗村東漢墓發現的淡綠色玻璃托盞，由杯、托盤兩部分組成，杯高八點三公分，托盤口徑十二點二公分，略有破損。

　　東漢的琉璃葬具有鼻塞、口琀。河南省洛陽市燒溝漢墓發現的東漢琉璃琀，長四點五公分，寬二點六公分。

　　還有東漢琉璃精雕瑞獸，這件琉璃獨角瑞獸呈深褐色，在光線下發出深紅色的光，造型古樸而又靈動。

　　從商代造型生動、形象逼真的玉蟬到漢代簡練八刀、喪葬琀蟬，形神畢肖的玉蟬佩飾，皆彰顯了中國人不僅推崇美玉，而且對蟬情有獨鍾。

　　首先，蟬能脫殼再生。是生命延續不斷的象徵。初冬入土，來年夏季幼蟲從土中鑽出，羽化成蟬，棲息於叢林樹幹之上，「長風剪不斷，還在樹枝間。」古人死後，口中含蟬，多少寄託了希望像蟬那樣能夠再生的願望。

　　其次，蟬不食人間煙火，古人謂之：「飲而不食者蟬也」。人們佩戴蟬則意在表現佩者的廉潔脫俗，高雅清逸，不同流合汙隨波逐流的品質。

　　再次，蟬還是一種候蟲，每年到莊稼蓬勃生長或成熟之時，必鼓翅長鳴，北魏賈思勰的《齊民要術》記載：南方有「蟬鳴稻」七月熟。漢代亦有「蟬鳴黍」的記述，可見蟬還是農業豐收的希望呢！

　　漢代除了葬禮用的含蟬外，還有小量縫在帽子上的冠蟬與佩蟬，同樣用琉璃所造，不限於玉蟬。

　　如東漢琉璃佩蟬，造型簡拙，線條為陰刻，雙目隱起，富時代風格。呈淡藍色、有光澤，有銅綠色沁，刀法似「漢八分」。

　　在江蘇省宿遷，也發現有東漢代琉璃珠。琉璃珠位於墓葬西側的隨葬品堆中，珠體直徑約兩公分，圓柱中空，整體呈深藍色，周身鑲嵌寶藍色琉璃片。其鑲嵌部位局部脫落，在嵌槽底部還殘留有白色的黏合劑。

從外形推斷，這件琉璃珠應是墓主隨身佩戴的掛件。琉璃珠歷經兩千多年，依然耀眼生輝，殊為難得。且其鑲嵌工藝特點鮮明，更是研究琉璃工藝史的重要素材。

山東省煙台萊山南沙子村、望桿墩村的東漢古墓中，發現了一對藍色的琉璃小飾物，雖然上面沾滿了灰土，但看上去色澤純美，做工非常的精美。

特別是江蘇省邗江甘泉墓發現的三件紫紅色和白色相間的琉璃器殘片。殘片的復原器形是豎凸梭條裝飾的平底缽。缽的器形、裝飾和兩色玻璃攪胎的技法與一世紀前後地中海沿岸的產品非常相似。

缽後來成佛教專用器具。大約在兩漢之際，隨著絲綢之路的開通，佛教開始傳入漢地。據文獻記載，一些諸如佛像、佛珠等用具可能與此同時傳入。

佛教的傳入，使珠串賦予了佛教的意義，形成了佛珠。佛珠，本稱念珠，是指以線來貫穿一定數目的珠粒，於唸佛或持咒時，用以記數的隨身法具。是僧人和廣大信眾唸佛的法器之一，按用途可以分為掛珠、持珠和戴珠。

如東漢琉璃佛珠鏈五十四粒，直徑一公分，是表示修身的境界：表示菩薩修行過程中的五十四個位次，其中包括十信、十住、十行、十回向、十地五十階位，再加上四善根位。

古琉璃佛珠，在地下受到腐蝕而呈現多彩美麗的外觀，這種隨著歲月的積累而產生的銀化和多彩的外表，有一種超越時代的感染力。

【閱讀連結】

戰國兩漢時期可以說是中國早期琉璃發展的一個頂峰時期，形式多樣，技法成熟，產品眾多。但其後歷經戰亂，使得以往積累盡數失傳。

漢代之後，傳統的玻璃鑄造技術被西方吹製技術所替代，中國琉璃工藝逐漸進入轉型期。

▋融合東西文化的魏晉琉璃

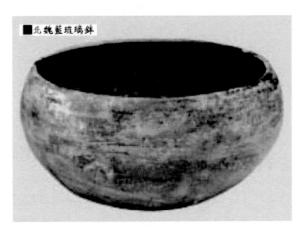

■北魏藍琉璃缽

　　魏晉南北朝的琉璃器，在前朝的基礎上有所創新，器型仍以琉璃珠、琉璃耳璫和部分仿玉小型裝飾製品為主，北魏以後造型又增加瓶、杯等陳設、生活品；這一時期還出現了琉璃鏡片，其明亮度與水晶相同，無論是光潔度，還是透明度、配方的組成等，都達到很高的水準。

　　三國時期，曹操父子提倡薄葬，曹操臨終遺令「斂以時服，無藏金玉珍寶」，使兩漢四百餘年來形成的葬玉制度最終消亡，當時珠玉實物也驟減。

　　這一時期重要的發現有安徽省亳縣曹操宗族墓的五件透明程度很高的玻璃凸透鏡，最大的一件直徑二點四公分，中間高〇點六公分。說明採用傳統的方法所製造的琉璃器比前代有了很大提高。

　　「藥玉」表示琉璃首次出現於《穆天子傳》中，晉代郭璞的註釋為「今外國人所鑄器者亦皆石類也。按此所言，殆今藥玉、藥琉璃之類」。

　　「藥玉」，顧名思義，即如熬藥般燒煉出來的像玉一樣的琉璃。

　　如山西省大同南郊北魏墓發現的北魏淺綠色琉璃碗，口徑十點三公分，腹徑十一點四公分，七點五公分，淺綠色，半透明，侈口，圓唇，寬沿，球

形腹，圜底，腹外壁磨出四排向內凹的橢圓形紋飾，底部由六個相切的凹圓紋組成。

魏晉南北朝時期也是中國古代琉璃器的一個大轉折時期。

魏晉南北朝時期，隨著羅馬、波斯玻璃器的大量輸入，中國自製琉璃減少。尤其北魏時，大月氏人來到中國，在京城採石煉五色玻璃，曾一度「使中國琉璃大賤」。

晉人葛洪在《抱樸子‧內篇論仙》中說：「外國人作水晶碗，實是五種灰以作之，今交廣多得其法而鑄之者。」「今交廣」指廣西、廣東、越南一帶，說明當時的兩廣人已經掌握製造玻璃的技術。

此時，西方具實用功能的玻璃容器傳入中國，玻璃器克服了中國產琉璃器質脆懼熱等不足，光色映澈兼具實用，被視為至寶，受中國人所好。

同時，在貴族的墓葬裡，精美的玻璃器屢有發現，如羅馬玻璃器、薩珊玻璃器等。

早在三至七世紀，伊朗的薩珊王朝就建立了興旺的玻璃製造工業，能夠批量生產供貴族使用的精美玻璃器皿，史上把這一階段的玻璃稱之為薩珊玻璃。

薩珊玻璃器皿大多造型渾樸，用連續的圓形作為裝飾。薩珊的工匠們，還發明了後世一直都在使用的玻璃製作方法「吹製法」，就是借助特製工具將玻璃熔液吹成空泡而成型，這樣製作出的玻璃製品，形態更多樣、更精巧。

吹製法俗稱「吹大泡」，它需要吹筒、剪刀兩種必備工具。最早的吹筒是用玻璃製作的。吹製法工藝技巧完全靠口和手，即依靠吹氣量的大小、緩急和吹筒的轉動速度、轉動方式來掌握、控制。

在清代孫庭銓《顏山雜記》中精彩地講述了古代吹大泡的原理和過程：

「凡製玻璃，必先以玻璃為管焉，必有鐵杖、剪刀焉，非是弗工。石之在冶，渙然流離，猶金之在熔。引而出之者，杖之力也；受之者，管也。

授之以隙，納氣而中空，使口得為功，管之力也；乍出於火，渙然流離，就管矣，未就口也，急則流，緩則凝，旋而轉之，授以風輪，使不流不凝，手之力也；施氣焉，壯則裂，弱則偏，調其氣而消息之，行氣而喉舌皆不知，則不大裂，小不偏，口之力也；吐圓球者抗之，吹膽瓶者墜之，一俯一仰，滿氣為圓，微氣為長，身如朽株，首如鼙鼓，項之力也；引之使長，裁之使短，拗之使屈，突之使高，抑之使凹，剪刀之力也。」

在這段文字中，孫庭銓分別介紹了鐵杖和剪刀的作用和使用方法、手的轉動技巧和口的吹氣技巧。吹大泡就是用吹筒蘸取玻璃熔液，然後由吹筒的另一端的中空部位向熔液吹氣，由於這時剛出來的玻璃熔液呈液體狀態，必須將吹筒不斷地轉動，或將吹筒在空中舞動，以防止玻璃熔液流失，再透過剪刀的引、裁、拗、突、抑等操作，即可完成器物成形。

這種吹製法是在北魏以後才有的，三國、兩晉時期仍然採用傳統的模鑄法。中國早期的吹製玻璃作品，器壁較薄，透明度較好，但玻璃中含有較多的雜質、氣泡，表面比較粗糙，光潔度不好，這些缺點至隋代有所改變。

薩珊玻璃碗發現於寧夏固原縣北周李賢墓，通體呈碧綠色，內含小氣泡，基本上保留了原有玻璃的色澤和光亮度，腹部上下錯位排列兩周凸起的圓形裝飾，係用燒吹技術製成，再用雕花技術進行整形。

這件玻璃碗體現了薩珊玻璃器形和紋飾上的獨特風格和精湛的磨琢工藝，是中國薩珊玻璃的代表，說明當時西方玻璃技術經絲綢之路輸入了中國，如在山西大同也發現有北魏淡綠色薩珊琉璃碗。

北京西晉華芳墓發現一件琉璃碗，綠色，透明，高七點二公分，口徑十點七公分，其腹部有橢圓形的乳釘裝飾物。

江蘇省南京象山東晉豪門王氏七號墓發現兩件直桶形磨花琉璃杯，無色透明，泛黃綠色，高十點四公分，口徑九點四公分，壁厚〇點五公分至〇點七公分。口外刻有一周線紋和花瓣，腹部有七個橢圓紋飾，底部則有長形花瓣。南京附近的東晉大墓曾多次發現這種質料很好的磨花琉璃殘片，如幕府山東晉墓的淺綠琉璃片。

　　河北省景縣封氏墓群也發現四件琉璃碗，其中淡綠色波紋碗非常精緻，高六點七公分，腹部纏貼三條波浪紋，相錯成網目紋。

　　另外，湖北省鄂城五里墩墓發現有圓形磨飾琉璃碗，新疆樓蘭遺址的一座五世紀墓葬中發現一件琉璃碗及一些同類型琉璃殘片等。

　　而且，由於當時的琉璃器皿價值高於黃金，中國南北朝時期上層人士往往用玻璃器皿顯示其豪華，這表明魏晉時期中國出現了中原漢族文化、少數民族文化與來自中亞、西域的異域文化兼容並蓄的局面。

　　遼寧省北票市有大量北朝十六國墓葬，發現在北燕天王馮跋的長弟馮素弗墓中有五件琉璃器皿。質地純淨，只是因為略呈綠色而不太透明。

　　碗的樣式倒很一般，但其中一件鴨形琉璃水注十分特殊。鴨形玻璃注長二十點五公分、腹徑五點二公分，重七十克。淡綠色玻璃質，質光亮，半透明，微見銀綠色鏽浸。體橫長，鴨形，口如鴨嘴狀，長頸鼓腹，拖一細長尾，尾尖微殘。

　　背上以玻璃條黏出一對雛鴨式的三角形翅膀，腹下兩側各黏一段波狀的折線紋以擬雙足，腹底貼一平正的餅狀圓玻璃。此器重心在前，只有腹部充水至半時，因後身加重，才得放穩。

　　此器造型生動別緻，在早期琉璃器中十分罕見。這件質地純正，完整如新的鴨形琉璃注的造型及裝飾藝術與風格皆屬羅馬玻璃系統。其吹管成型、熱貼玻璃條等也是古羅馬玻璃製作的常用技術。

　　這件鴨形琉璃注的工藝，傳入途徑是由西域經過草原之國柔然，再傳進馮氏北燕的。它是研究草原絲綢之路的重要物證，具有重要的歷史和藝術價值。

　　魏晉南北朝時期，人們對琉璃的崇尚被推到了一個新的高度。雖然當時琉璃已經較多，但大部分仍局限於貴族階層，不為外人所熟知。除了宮中貴族，甚至連一般的官員也很難接觸到琉璃製品，更不要說一般的普通民眾了。

　　如南北朝的獸紐琉璃章，高二點二公分，印面為一點九乘一點八公分，處理過的生坑獸紐為陶胎質地印面為透明、淡綠色的琉璃質地，器身全上藍色釉料，但大多數已經脫落。

　　南北朝時，劉義慶曾召集門客共同編撰一本著名的筆記小說《世說新語》，記載了這樣一個故事：

　　「滿奮畏風，在晉武帝座，北窗作琉璃屏，實密似疏。奮有難色。帝笑之。奮答曰：『臣猶吳牛，見月而喘。』」

　　滿奮，是曹魏時太尉滿寵的孫子，曾任晉冀州刺史、尚書令等職。這個故事是說，當時滿奮坐晉武帝司馬炎旁邊談話，宮殿北面的窗戶上裝的都是琉璃，琉璃鋥明透亮，視若無物。

　　滿奮以為窗框上沒有鑲玻璃，渾身不自在起來，好像外面的冷風已經從窗戶颳了進來，鑽到了他的衣服裡。

　　他心神不安的樣子很有趣，引得司馬炎哈哈大笑。

　　滿奮明白窗戶很嚴，風根本颳不進來後，卻不好意思了，他紅著臉解釋道：「我就像南方怕熱的水牛，看到月亮以為是太陽，忍不住就喘起氣來了。」

　　吳牛指江淮一帶的水牛，因為吳地的天氣多炎暑，水牛又怕熱，於是就躲在陰涼的地方歇息，有的水牛一見到天上圓圓的月亮，就以為是正午的太陽，嚇得不斷地喘氣。

　　後來，人們就用「吳牛喘月」這個成語來比喻人遇到事情過分害怕，帶有嘲諷的意味。

　　這個故事想說明的並不是滿奮膽小生疑慮、沒見過世面，其實這也怪不得滿奮。滿奮當時任尚書令、司隸校尉，這樣的官職在當時已不算小。可是即便如此，作為高級官員的他，卻因為沒有見過真正的琉璃而在皇帝面前鬧了笑話，足見琉璃之罕有。

　　琉璃被視作寶器，是由於人們已經充分認識到琉璃晶瑩剔透的美感。北朝墓中發現的琉璃器大都質地透明，只是因為原料中含有雜質，這些透明器

具都微帶藍青色，還遠不能毫無一點雜色、徹映無礙。但是，對當時的人來說，這種像水一樣清亮、像冰一樣晶瑩的製品，確是前所未見的神奇物品。

如《世說新語》中還說：

「王公與朝士共飲酒，舉琉璃碗謂周伯仁曰：『此碗腹殊空，謂之寶器，何耶？』

答曰：『此碗英英，誠為清澈，所以為貴耳。』」

以往漢代對於琉璃玉性的審美在此時已經為世人所忽略，而琉璃器皿透、純、淨的特性得到了推崇。

在有記錄的文字中，雖然留下的琉璃製品不多，但卻有不少詩文讚揚琉璃器的美麗。士大夫們聚首品酒，主人拿出珍藏的琉璃製品炫耀，並吟詩作賦。如《晉書 · 崔洪傳》說：「妻公卿，以琉璃鐘行酒。」

其中最著名的是西晉詩人潘尼的〈琉璃碗賦〉。當時潘尼在朋友家中宴飲，主人拿出珍藏的琉璃碗與大家共賞，讓客人們輪流作賦讚美琉璃碗，潘尼當場作賦：

「取琉璃之攸華，昭曠世之良工，纂玄儀以取象，准三辰以定容。光映日曜，圓盛月盈，纖瑕罔麗，飛塵非停。

灼爍方燭，表裡相形，凝霜不足方其潔，澄水不能喻其清。剛過金石，勁勵瓊玉，磨之不磷，捏之不濁。

舉茲碗以酬賓，榮密座之曲晏，流景炯晃以內澈，清醴瑤琰而外見。」

這首賦充分地頌揚了琉璃碗做工精細、透明度高的特質。

又如《世說新語 · 紕漏篇》中有「王敦初尚主……既還，婢擎金澡盤盛水，琉璃碗盛澡豆……」等。

更有甚者，這時還將傳統的「君子比德於玉」直接轉接到了琉璃上，在晉傅咸寫的一篇關於琉璃器的賦中，講有人送他一個琉璃卮，小孩子趁他不注意偷取玩耍，結果掉進了髒的地方，他很珍惜這個琉璃卮，但又覺得這樣

一個難得的琉璃寶器沾染了汙穢，則不能稱其為寶物。在這種矛盾的心態中，傅咸在一首〈汙卮賦〉中寫道：

> 「有金商之瑋寶，稟乾剛之淳精，嘆春暉之定色，越冬冰之至清，爰甄陶以成器，逞異域之殊形，猥陷身於醜穢，豈厥美之不惜，與觴杓之長辭，曾瓦匜之不若。」

傅咸將琉璃與潔身自好的君子相比，君子若有汙點就不能成為君子，琉璃也是一樣，被玷汙了也不成寶器。

從漢代開始佛教傳入中國，魏晉時期得以發展興盛，金、銀、琥珀、珊瑚、硨磲、琉璃、瑪瑙被列為佛家七寶。西方的吹製工藝傳入中原之後，本土也開始嘗試製作，在一定程度上刺激了當時玻璃發展。

如河北省定縣北魏塔基石函出土的一批中國器形薄胎琉璃器就是例證。

河北省定縣北魏華塔塔基中發現琉璃器皿七件。其中琉璃瓶腹徑四點九公分，高四點三公分，壁厚〇點一公分，天青色透明玻璃，體內氣泡多，雜質明顯，表面有銀白色的風化層。

器壁較薄，採用無模吹製法製成，器形不規整，左右並不對稱，屬於早期吹製作品特點。透明琉璃瓶用來盛裝舍利子，因而成為佛家供物。

玻璃缽口徑十三點四公分，高七點九公分，壁厚〇點二至〇點五公分，缽以天青色透明玻璃採用無模吹製法製成，斂口、圓唇、圜底。玻璃體內有密集的小氣泡，表面有銀白色的風化層。器壁稍厚，器型比較規整，屬於實用器型。

類似的還有甘肅省平涼發現的北周琉璃舍利瓶。同時，還有大量的琉璃珠被製成瓔珞裝點佛像與佛堂，瓔珞珠主要是指一種「印度—太平洋」玻璃珠，是最著名的貿易珠之一。

據考證，瓔珞最早於紀元前後在印度東南沿海生產，流傳數百年不衰，色彩豐富、個體極小，有些不足一毫米，製作技藝高超。這類玻璃管珠在漢

晉時期各地均有發現，且數量眾多，僅河南時洛陽永寧寺西門遺址就發現有十五萬顆之多。

雖然魏晉這些琉璃器物的造型比較簡單，但是從中仍然可以看到中國傳統琉璃製造技術的發展脈絡。

【閱讀連結】

據《魏書》及《北史》記載，北魏太武帝時「有大月氏商販在京城燒鑄琉璃……乃召為行殿，容百餘人，光色映徹，以為神明所作」。

這裡的「琉璃」行殿並非指琉璃器物，而是指琉璃釉建築構件。說明在南北朝時期，就開始在建築上使用琉璃瓦件作為裝飾物。

北魏平城，即現在山西大同，琉璃釉建築作為山西的傳統行業，從那時起一直流傳後世。

流雲漓彩 隋唐五代琉璃

隋朝如同秦朝一樣，統一南北、鎮服四夷、修運河、建科舉。這時的琉璃料色清透，工藝較前朝有很大改善。

唐朝是中國歷史上最為強盛的時期，擴疆內治，經濟繁榮，外交廣泛。這時吹製薄胎琉璃器皿獲得發展，但主要也是用於佛教奉供，也有零星的琉璃珠飾、佩飾、帶鈞、簪釵等。

五代十國時期，各國有自己的器物作坊，生產了一批琉璃器。其中將琉璃發揚光大的，是吳越國時的七寶阿育王塔。

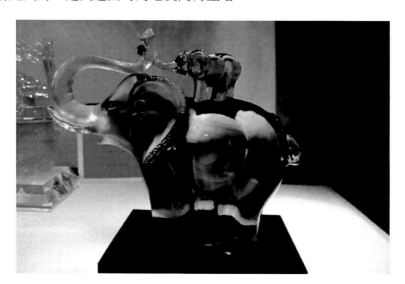

▌精緻貴重的隋代琉璃器

■隋代綠琉璃瓶

隋朝時的琉璃器分為三類：一是西方輸入的琉璃器皿、二是中國傳統的琉璃、三是國產的新型琉璃。

隋朝內監何稠，借助燒綠瓷的方法燒造琉璃，獲得成功。隋代琉璃一改南北朝時期中國吹製琉璃器粗糙的狀況，標明隋代的吹製技術已經達到很高的水準。所以說隋代短暫，但對唐宋的琉璃業發展有積極的推進作用。

何稠，字桂林，以擅長工藝機巧著稱於隋朝。其祖本是西域人，通商入蜀，號為西州大賈。其父何通，善斫玉。

公元五五四年，何稠十餘歲的時候，西魏攻陷梁朝江陵，他隨叔父何妥北上長安。後在北周為官，為御飾下士，又補為參軍，兼掌細作署。

隋時，何稠歷任御府監、太府丞、守太府卿兼領少府監，多年為皇室掌管輿服羽儀、兵器甲仗和玩好器物等製造，以及宮室、陵廟等土木營建。

何稠傳覽古圖，通曉舊事，尤其擅長鑑別舊物古玩。波斯使者曾進獻過一件金絲織錦袍，相當華麗富貴，做工非常複雜。

文帝見後十分喜愛，便命御府監仿製，何稠很快就製成一件相似的錦袍。且工藝之精緻超過了波斯的貢品。

當時，中國的琉璃工藝失傳已久，工匠都不敢隨意經營製作。何稠卻敢想敢為，用綠琉璃釉代替藍釉製作物器，其效果與琉璃製品同樣精美。由於何稠手藝精湛，被文帝加封為員外散騎侍郎。

在發現的隋代十三件琉璃器皿中，除一件為藍色外，其餘十二件均為綠色，與何稠的貢獻有很大關係。

隋代的琉璃製品多出於貴族墓，如陝西省西安李靜訓公主墓發現琉璃達二十四件，其中的幾個瓶、杯屬於中國生產的新型琉璃。料色清透，工藝較前朝有很大改善。

根據墓誌和有關文獻得知，李靜訓家世顯赫，她的曾祖父李賢是北周驃騎大將軍、河西郡公；祖父李崇，是一代名將，年輕時隨周武帝平齊，以後又與隋文帝楊堅一起打天下，官至上柱國。

公元五八三年，在抗拒突厥侵犯的戰爭中，以身殉國，終年才四十八歲，追贈豫、息、申、永、澮、亳六州諸軍事、豫州刺史。

李崇之子李敏，就是李靜訓的父親。隋文帝楊堅念李崇為國捐軀的赫赫戰功，對李敏也倍加恩寵，自幼養於宮中，李敏多才多藝，《隋書》中說他「美姿儀，善騎射，歌舞管弦，無不通解」。

開皇初，周宣帝宇文贇與其獨女宇文娥英的親自選婿，數百人中就選中了李敏，並封為上柱國，後官至光祿大夫。

據墓誌記載，李靜訓自幼深受外祖母周皇太后的溺愛，一直在宮中撫養，「訓承長樂，獨見慈撫之恩，教習深宮，彌遵柔順之德」。然而「繁霜晝下，英苕春落，未登弄玉之台，便悲澤蘭之天」。公元六〇八年，李靜訓殁於宮中，年方九歲。皇太后楊麗華十分悲痛，厚禮葬之。

　　李靜訓墓發現的扁瓶、瓶、盒、蛋形器、管形器、杯等八件琉璃器皿和一些琉璃珠，全部完整無損。這些中國典型器型的琉璃器皿都採用了吹製技術，製作精細，反映出中國琉璃吹製技術已有了較大提高。

　　如李靜訓墓琉璃瓶，高十二點五公分，瓶口和腹部的俯視面均為橢圓形，是用吹製法製成的，器壁極薄，形態為中國傳統造型。

　　李靜訓墓琉璃帶蓋小罐，高四點三公分，口徑二點八公分，罐以綠色玻璃製成。圓形、平口、縮頸、圓底，有扁圓形蓋。器口有磨平痕跡。此罐造型優美，晶瑩可愛。

　　李靜訓墓發現兩件琉璃杯，一件高二點四公分，口徑二點八公分，足徑一點三公分，另一件高二點三公分，口徑二點七公分，足徑一點三公分。其造型為大圓口，深直腹，矮圈足，表面為淺綠色，半透明。

　　此外，陝西西安東郊的一座隋代舍利墓中，發現了二十七枚棋子狀物。其中十三枚為琉璃質，綠色；另十四枚為瑪瑙質，除一枚乳白色外，餘均為褐色。均平底，尖頂，略呈圓錐形。

　　用戒指定情的習俗在中國由來已久，南朝劉敬叔《異苑》中記載：沛郡人秦樹在與一女子婚合，臨別時「女泣曰：與君一睹，後面無期，以指環一雙贈之，結置衣帶，相送出門」，相約以後如再會面，見指環如見其人，指環之重躍然詩裡。

　　戒指既是定親之物，所以古代未婚女子都不戴戒指。隋代丁六娘〈十索詩〉所寫「欲呈纖纖手，從郎索指環」，或許可以說明古代女子對戒指的那一分難言的情懷，這個信物最小，在女子心中的分量卻最重。滿懷著希望，伸出手來讓心愛的人為自己戴上，或許幸福地戴上一輩子，或許有一天對著它哭到心碎。

　　如湖南省長沙發現的隋代琉璃戒指，直徑二點二公分，通體藍色，晶瑩如玉，作小圓環狀，十分精緻。

同時，隋代也已經產生了新型的琉璃高足杯，如廣西省欽州市久隆鄉隋代墓發現有綠色高足琉璃杯，高八點五公分，口徑七點五公分，足徑三點八公分。此杯呈青綠色，直口微斂，深腹，圜底，喇叭形高足。

【閱讀連結】

自漢代以來，特別是魏晉南北朝時期，大量國外的鈉鈣玻璃傳入中國，但中國並沒有完全採納這種玻璃配方，也沒有延續前代的鉛玻璃系統，但是在傳統玻璃配方的基礎上產生了新的配方，即改造成為鉛玻璃和鹼玻璃。

這一改變經三國、西晉、東晉的過渡在魏晉南北朝的中晚期才基本改造完成，並延續至後來的隋唐。

經化驗，李靜訓墓發現的一件橢圓形琉璃瓶的質地為高鉛玻璃和鹼玻璃，可確定為中國自己製造的玻璃器，很好地反映了隋代中國玻璃器的吹製水準，更好地體現了中國玻璃製造工藝經魏晉南北朝的改造，在隋代綻放出的絢爛光彩。

▌詩人情懷的唐代琉璃器

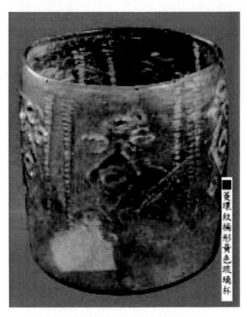

■菱環紋桶形黃色琉璃杯

　　唐朝是中國歷史上最為強盛的時代，陶瓷業得到極大發展，南方青瓷、北方白瓷成為日用容器的首選。

　　而宮廷多用金銀器皿，琉璃器也同時得到了很大的發展，如唐朝元稹〈詠琉璃〉中描寫「有色同寒冰，無物隔纖塵」，就傳達出當時琉璃燦爛如玉的誘人風采。

　　如陝西省乾縣南陵村唐僖宗的靖陵，發現的龍鳳紋琉璃璧，直徑十點九公分，孔徑三點五公分，與玉璧形制相同，一面刻龍紋和如意頭雲紋，另一面刻鳳紋和如意雲紋。

　　龍呈疾走狀，上吻長突，頭頂有角，頭後飄鬃，三角形目，四肢一對前伸，一對後蹬，足分三爪，龍體沿壁面半環繞，長尾繞後肢，刻斜方格紋以飾龍之鱗片。與龍紋相對刻如意升雲紋。

　　另一面所刻鳳，鳳展雙翅，頭上有羽冠，尾翎後拖，末端分三叉，兩爪陰線刻出，翅羽平行陰線表示，與鳳紋相對的亦刻如意透雲紋一朵。

　　靖陵中還發現龍鳳紋琉璃珮，長十二公分，高六公分，大致呈半圓形，底部平齊，兩側呈連弧形，上端正中和底部共鑽有四個圓孔，以銅釘銃固銅套環，上端可用絲綬繫與腰，下端可垂三道串飾。

　　兩面一刻龍紋，一刻鳳紋。龍作張口曲頸，四肢蹬伸有力，尾部纏繞後肢。飛鳳，鳳啄短鈍，頭上有羽，頭後雙翼上展，尾翎飄逸，末端分三叉，兩爪貼腹，鳳頭前方陰刻圓圈紋以飾珠寶。此珮當為佩下端居中之佩飾。

　　唐代琉璃器基本上繼承了隋代的傳統，沒有太大的變化。只是數量大大超過了隋代，器型種類也增多了，另外，中亞、西亞玻璃器大量輸入中國。

　　如《皇輿西域圖志》就稱：「杜環《經行記》：劫國唐武德二年貢玻瓈四百九十枚，大者如棗，小者如酸棗。」恐怕是供人賞玩的琉璃球或琉璃彈。

　　貞觀年間，拂菻國來使多以「玻瓈」入貢，史籍描述拂菻國王邸，「其宮宇柱櫳，多以水精�璃為之。」

　　這裡的「水精琉璃」，應是水晶玻璃的古稱。文中還表明，這一時期西域地區各國入貢方物中，多有「琉璃」或「玻瓈」。

　　開元、天寶年間，來自波斯、吐火羅、拔汗那的貢使，頻繁以琉璃進獻。

　　公元七一六年，大食國黑密牟尼蘇利漫遣使上表於唐，進金絲織袍、寶裝玉、酒池瓶各一。其中的酒池瓶，即琉璃器。公元七一八年，中亞的康國亦遣使獻鎖子甲、水晶杯、琉璃瓶、鴕鳥蛋等。

　　唐代琉璃器的成就突出表現在陳設品、生活用品玻璃器的製作上，主要是玻璃瓶、玻璃茶具、玻璃杯等。李商隱〈飲席戲贈同舍〉詩中有「唱盡陽關無限疊，半杯松葉凍頗梨」之句，指出唐人曾用玻璃杯作為酒具。

　　又如柳宗元〈河東記〉中記載揚州有一種玻璃器「表裡通明，如不隔物……瓶口剛如葦管大」，類似的記載在唐人的詩句、文賦中常可見到，這說明玻璃器的使用範圍有所擴大。

「大都好物不堅牢，彩雲易散琉璃脆。」白居易的〈簡簡吟〉一語中的，說明了琉璃雖然名貴，卻又易碎。

唐代新增的琉璃器型有琉璃茶碗、琉璃茶托、琉璃空心球和琉璃佛像等。另外，唐代也有許多玻璃珠，珠形多為菱形、五菱形、扁圓形、球形等，個頭較大。

如陝西扶風法門寺塔地宮發現的唐淡黃綠色玻璃茶盞、托，茶盞高五點三公分，口徑十二點六公分，重一百一十七點三克；茶托高三點八公分，口徑十三點八公分，足徑四點七公分，重一百三十六克，這套茶具具有中國風格，應為中國自己所製造的。

形制也較為簡樸，茶盞為喇叭形口，淡黃微綠，透明，有小泡。坦腹斜收，帶圈足。茶托為寬沿小口，邊緣上捲，斂口深腹，下有矮圈足，素面，淡黃色。

唐代的琉璃物品深為人們所青睞。據《關中勝跡圖志》云，「太真以琉璃七寶杯酌西涼葡萄酒笑飲」，太真即楊貴妃。

唐代徐夤在〈郡侯坐上觀琉璃瓶中游魚〉一詩中有云：

「寶器一泓銀漢水，錦鱗才動即先知。

似涵明月波寧隔，欲上輕冰律未移。」

這是描寫眾人觀看琉璃瓶中游魚的熱鬧景象。因為琉璃製品在唐代並不多見，可以隔瓶窺魚的琉璃瓶算得上一件稀罕寶貝了。

如河南省洛陽關林唐墓，發現了一唐代琉璃瓶，通體翠綠色，高約八公分，腹部直徑約六公分，瓶口部為綻開的石榴形，形若皇冠，頸短，腹鼓，圈足；造型既大方雅緻，又精巧可愛。

這玻璃瓶小口，圓唇，束直頸，扁圓形腹，平底內凹。玻璃瓶表面有一層鏽蝕薄膜，顯現出與玻璃相一致的平行波紋，十分精美。

此物器型圓潤規整，豐腴肥體，具有典型的盛唐風韻，為唐代無疑；但並非唐窯燒製，應為唐時西域諸國貿易交流的珍品，特別是石榴瓶口具有典型的西域特色。

從琉璃瓶的造型來看，石榴形口是典型的西域特色，雖然唐宋之際中原各陶瓷窰口也有生產琉璃製品，但並不發達，屬即興之物，而且這樣薄如蟬翼的胎質以及高超流暢的整體韻味都不似中原工藝。

這件唐代琉璃瓶雖然形制簡樸，卻在蒼翠中盎然有古意，再加上瓶口處的石榴花紋，平添一分異國情調。

經考證，這玻璃瓶與西安何家村窖藏中的凸圈紋玻璃碗一樣，是唐代的薩珊玻璃，也是不斷繁榮的絲綢之路的見證。

陝西省西安何家村窖藏發現的唐凸圈紋琉璃碗，口徑十四點一、高九點八公分。淡黃色，透明度較好，直筒形、深腹、平底，器腹外側為一周凸圈紋，放在一件三足提梁蓋罐內，蓋裡以墨書註明所貯物的名稱、件數：「玉杯一、瑪瑙杯二、琉璃杯碗各一，珊瑚三段，頗黎等六段，玉臂環四」。

罐內別的物件均比照相符，藍、紅寶石則與頗黎等六段相契合。其中凸圈紋琉璃碗、水晶八瓣花形唯與「琉璃杯碗各一」相對應。

頗黎即玻璃，從這段記載中，說明唐人認為琉璃與玻璃還是有區別的。

而《酉陽雜俎》中說「千年積冰，結為頗黎」。陳藏器《集解》說：「玻黎，西國之寶也。玉石之類，生土中，或曰千歲冰所化」，則說明唐人認為玻璃也是天生的，如天然寶石之類。

根據《新唐書》、《舊唐書》載碧玻璃來自拔汗那，紅碧玻璃來自吐火羅，赤玻璃和綠玻璃來自拂菻國。

而琉璃古人認為是燒製，三國時期萬震所著《南洲異物志》：「琉璃本質是石，欲作器，以自然灰治之。自然灰狀如黃灰，生南海濱，亦可浣衣，用之不可釋」。唐代玻璃由此也被認為是「千歲冰化」，可見唐代水晶可能有時也被歸為琉璃、玻璃之類。

唐人王翰的〈涼州詞〉一詩：

「葡萄美酒夜光杯，欲飲琵琶馬上催。

醉臥疆場君莫笑，古來征戰幾人回。」

這裡所說的夜光杯，當是指的一種高級的琉璃杯子。

中國古代最有創造性的傳統文化之一當屬十二生肖，十二生肖代表地支的十二種動物，流行隋至元代。

如這組琉璃十二生肖身似人身，頭作動物生肖形，高十二公分，為唐代形器之典型。造型古樸，色彩豔麗，氣韻神奇，極為少見。

從古時發展而來的戒指文化，在唐代得到繼續弘揚，如《全唐詩‧與李章武贈答詩》題解中的註釋說：唐時，書生李章武與華州王氏子婦相愛，臨別時王氏子婦贈李章武白玉指環，並贈詩道：「捻指環，相思見環重相憶。願君永持玩，循環無終極。」後來李章武再去華州，王氏子婦早已憂思而死，面對指環只是空留悵惘。

而《太平廣記》裡則續寫李章武與王氏子婦的靈魂會於王氏宅中，這應該是人們對這場愛情結局的美好願望。

有關琉璃戒指，唐代還有一段淒美的傳說：

范攄《雲溪友議》中寫，書生韋皋少時遊江夏期間，與少女玉簫相戀。韋皋臨回家鄉前送給玉簫一枚琉璃指環，發誓會來娶玉簫。然而七年過去了，薄情的韋皋卻不復再來，痴情的玉簫絕望地呼喊：「韋家郎君，一別七年，是不來矣！」竟絕食而死。

人們憐憫玉簫這一場悲劇，就把韋皋送給她的琉璃戒指戴在她的中指上入葬。很多年以後，韋皋官運亨通，做到西川節度使，才輾轉得知玉簫的死訊，他悔恨不已，於是廣修經像，以懺悔過去的負心。

後來，有人送給韋皋一名歌姬，名字容貌竟與玉簫一模一樣，而且中指上有形似指環的肉環隱現，韋皋知道是玉簫托生又回到了他的身旁，二人終於以再生緣的形式實現了隔世的結合。

這個故事裡還有一段，寫韋皋憑藉少翁招魂之術與玉簫的魂魄相會的情節，讓人們體會了一個古代痴心女子對薄情人負約的責備。

　　相會以後，臨去時玉簫對韋皋說：「丈夫薄情，令人生死隔矣！」生死隔矣，只緣丈夫對感情承諾的薄情！而怨言竟然是面帶著微笑說出來的，這樣的微笑卻帶著何等的沉痛。當相思成空，還是如此難捨難棄的眷戀，望穿秋水地想念，一枚戒指誤了她這一世，她又一往無悔地戴著它到了來世。

　　到了晚唐時，戒指漸漸由男女互贈，變為只由男子贈與女子，這和後世戒指的贈饋方式類似。

　　如河南省洛陽發現的唐琉璃戒指，內徑十八公分，通體碧綠，晶瑩如玉，只是細窄處有一裂紋。

　　一些琉璃飾品一度成為唐代婦女時尚的華美裝扮，史載唐末「京都婦人梳髮以兩鬢抱面，狀如椎髻，時謂之拋家髻。又世俗尚以琉璃為釵釧」。以琉璃所製釵、釧為髮髻裝飾，起初只流行於京都貴族婦人間，後來，這一風尚很快也對平民社會產生了影響。《新唐書》即云，「庶人女嫁有花釵，以金銀琉璃塗飾之」。

　　如寧夏固原原州區南郊鄉小馬莊村，唐朝史訶耽夫婦合墓中發現的琉璃花，高〇點七五公分，直徑二點三公分，呈喇叭狀，外沿的圓形為剪切後打磨成型。孔內穿有細鋼絲，外綴琉璃珠。有的中間有花蕾，中貼有金箔，碧綠色半透明狀。

　　史訶耽夫婦墓中還發現有一件琉璃盞，高一點七公分，口徑三點九公分，底徑二點三公分，口沿直稍外撇，腹壁呈瓜稜狀，凹底。通體呈綠色，表面有一層白色蝕變層，內部蝕變層則出現暗紅色。沿口處有剪切痕。

　　琉璃盞為唐代文人酒器，因此琉璃製品廣泛被詩人所稱頌，李賀在〈將進酒〉中讚道：

　　「琉璃盅，琥珀濃，小槽酒滴珍珠紅。」

　　元稹的〈西明寺牡丹〉也頌道：

　　「花間琉璃地上生，風光燁轉紫雲英。

　　自從天女盤中見，直到今朝眼更明。」

由詩文以明亮晶瑩的琉璃歌詠生活，給人以無限的遐想。

《類雋》稱，唐朝同昌公主曾於夜間將一紅色的琉璃盤當作夜光珠，置放在廳堂中央，結果該琉璃盤光芒四射，致使「堂中光如畫」。

《太平廣記》曾記載這樣一則故事：

「唐貞元中。揚州坊市間。忽有一妓。術丐乞者，不知所從來。自稱姓胡，名媚兒，所為頗甚怪異。旬日之後，觀者稍稍雲集。其所丐求，日獲千萬。一旦懷中出一琉璃瓶子。可受半升。表裏烘明，如不隔物，遂置於席上。初謂觀者曰。有人施與滿此瓶子，則足矣。瓶口剛如葦管大。有人與之百錢，投之，琤然有聲，則見瓶間大如粟粒。眾皆異之。復有人與之千錢，投之如前。又有與萬錢者，亦如之。俄有好事人，與之十萬二十萬，皆如之。或有以馬驢入之瓶中，見人馬皆如蠅大，動行如故。

須臾，有度支兩稅綱，自揚子院，部輕貨數十車至。駐觀之，以其一時入，或終不能致將他物往，且謂官物不足疑者。乃謂媚兒曰。爾能令諸車皆入此中乎。媚兒曰。許之則可。綱曰。且試之。媚兒乃微側瓶口，大喝，諸車轆轆相繼，悉入瓶，瓶中歷歷如行蟻然。有頃，漸不見，媚兒即跳身入瓶中。綱乃大驚，遽取撲破，求之一無所有。從此失媚兒所在。後月餘日。有人於清河北，逢媚兒，部領車乘，趨東平而去。」

這一能裝驢、人、車，並使之變小的神奇的琉璃瓶，乃不免與《天方夜譚》中神奇的魔瓶相聯繫，這則故事或許即由此演變而來。

又據圓仁《入唐求法巡禮行記》載：「念經僧於夜房中坐念經，有三道光明來照，滿房暉明。而遍照寺，尋光來處：從寺西當岩底出來。每夜照室及寺院，其僧數日之後，尋光到岩所，掘地深一丈餘，得三瓶佛舍利：青琉璃瓶裡有七粒舍利，白琉璃瓶裡有五粒舍利，金瓶之中有三粒舍利。」

深埋寺院地下、裝有舍利子的各色琉璃瓶，是否能發光照射僧房，如今不得而知。但用琉璃瓶裝舍利子，在古代寺院似乎是約定俗成的傳統，這或許與佛教典籍將玻璃列入「七寶」之內有關。

　　「願我來世得菩提時，身如琉璃，內外明澈，淨無瑕穢。」這是唐代高僧玄奘法師翻譯過來的《藥師琉璃光如來本願功德經》裡的一句話，顯示出佛家追求的單純寧靜、澈照四方的心境。

　　這大概也是琉璃被列為佛家七寶的原因，它不僅可表現外在的絢麗多姿，更能展示其蘊含的純淨無瑕。正是琉璃這種材質與心境的共通性，使人們深深著迷於琉璃的美。

　　佛教在唐代得到極大的弘揚，這時也產生了大量的琉璃禮佛供器，如陝西扶風法門寺唐真身寶塔地宮發現琉璃器二十件，只有兩件茶具，其餘的十八件均為皇家禮佛用琉璃器。

　　法門寺地宮珍品唐楓葉紋描金藍色琉璃盤，唐僖宗供奉。高二點一公分，外口徑十五點八公分，內腹徑十二點五公分，邊沿寬十六公分。

　　此盤為淺藍色琉璃料製成，具有透明感，盤中央藍色較重，向外放射逐漸變淺，胎薄厚均勻，可見成型工藝亦佳。腹面描金裝飾，邊沿滿鋪金色，形成金色寬邊，盤內刻滿紋飾，有內而外分為數層。

　　中心為八瓣蕉葉狀花圍成的團花，蕉葉刻成斜線紋與波浪紋，兩兩相間；其外為雙線勾出的一圈水波紋，內以金填滿，內外波谷間充填果實，果實內亦作波浪紋。

　　因以描金裝飾該盤，又安放於法門寺地宮，可見此盤並非唐代實用品，是專為佛教供奉設計製作的祭祀品。因在地宮中埋藏千年以上，盤上較寬的描金處多有脫金現象，細線描金處則存留完整，整體來看此盤實為精品。

　　另一件藍色琉璃四瓣花盤，口徑二十公分，高二點三公分，重兩百五十克，吹塑成型，紋飾陰刻。侈口，平沿，淺腹，平底。盤沿外折，腹壁斜收，盤外底心凸起，係鐵棒加工痕跡。通體呈藍色，光潔透明。

　　盤面刻滿紋飾，以細密的平行線為地，主體紋飾為以雙線勾勒出的十字形框架，其四出部分與方框組成一個「梅赫拉巴德」紋樣，象徵人魔交戰、真主所在之處，是伊斯蘭最莊嚴、最神聖的地方。

四出的尖瓣內，各刻一朵無花果葉，尖瓣之間，飾以忍冬紋。中間方框內刻飾虛實相間的小斜方格紋。盤中還有葡萄、葵花、繩索、菱形、三角正弦和十字紋，組成繁麗的圖案，刻紋和刻花都屬冷加工裝飾工藝。

法門寺類似器型的還有唐黃色琉璃石榴紋盤，高二點七公分，口徑十四點一公分，重八十四克，唐僖宗供奉。吹塑成型。敞口，翻沿，圓唇，平底。

內底中心凸起，底外壁有鐵棒痕。內底塗飾黃色，花紋塗黑。口沿處施十二個半圓弧紋，圍成一圈，腹壁飾兩圈弦紋，底部繪出石榴花葉紋。法門寺地宮發現的琉璃器中，此盤是唯一施彩繪的器物。

這件琉璃盤反映了釉彩琉璃技術，在其吹製成型後，在其表面先塗抹黃色釉料，然後塗黑紋飾。因琉璃光滑，不易著色，就適量地加入礦物質顏料，加上黏合劑和填充料混合劑後再塗抹，塗好後，再進行二次加工。盤上的石榴花紋，平添了一分異國情調。

法門寺地宮舍利塔下精室有兩件精美的琉璃舍利瓶，放在金棺、銀槨、石寶帳內銅質蓮花座上，綠色透明，細頸鼓腹，壁薄如紙，瓶內盛放舍利。

法門寺唐盤口細頸貼花黃色琉璃盤口細頸貼塑瓶，反映了貼花、貼絲模吹製成型、加工整形的手法。該瓶高二十一點三公分，口徑四點七公分，腹徑十六公分，重四百〇五克，此瓶，盤口，細頸，鼓腹，圈足。頸下有一圈凸棱。

腹部貼飾花紋，大致分為四重結構，第一重為一圈墨紫色餅狀堆紋；第二重位居瓶腹中心部位，以拉絲手法將淡黃色琉璃拉成形似魚類的紋樣；第三重為六枚淡黃色琉璃乳釘紋餅；第四重與第一重相似，亦為墨紫色餅狀堆紋，但於餅沿向上又拉出個尾巴，再黏貼於瓶壁上，瓶內壁貼有墨書紙條，有十餘字，依稀可辨的襯有「真蓮」兩字。瓶底圈足中心有鐵棒加工痕。

法門寺唐流雲菱形紋直筒琉璃杯所用的是則是印紋工藝，其工藝為模印成花，用鐵杵把玻璃融汁挑起一塊用鐵管吸成小泡後，放進帶紋飾的模子，然後脫離模子，脫模後還可以按要求吹製需要的尺寸。然後將底部黏在鐵棒上，從吹管上剪下杯子，進一步修整杯口。

　　再如河南省洛陽發現的唐藍琉璃淨瓶，素色典雅的琉璃瓶，附加其大道無二的宗教色彩，冥冥之中似乎也貫通了一種玄理。

　　有人這樣稱讚琉璃淨瓶：空靈高貴、細膩含蓄，可以吸納華彩又晶瑩透明，可以美豔驚世，卻又瞬間毀滅，可以化身萬象卻又安靜。

　　除法門寺外，陝西省著名的舍利塔，還有臨潼縣慶山寺舍利塔，在該塔精室中發現了六件琉璃果，為球形，直徑二至三點五公分，厚〇點一公分，壁薄而半透明，中空，大小若核桃，一件為乳白色，兩件為褐黃色，三件為綠色。

　　這幾件琉璃果分別置於石雕寶帳前的兩個三彩盤內，是佛教舍利塔中的供奉之物，因此又名阿那含果。阿那含是佛教用語的梵文音譯，其意譯則為「不還」，因而阿那含果即為「不還果」，為佛教徒修煉的一種境界。

　　慶山寺舍利塔同時還發現有唐代的琉璃瓶，口徑三點九公分高七公分，頸部纏貼一道陽弦紋，腹部兩條折紋互錯，形成菱紋。

　　此外，陝西省西安東部的另一座舍利塔基下，也發現了法門寺地宮的琉璃舍利瓶，置於鎏金銅棺中。

　　公元八五八年的〈唐定州靜志寺重葬真身記〉中則說道，大中二年發舊塔基時所得有「瑠璃瓶二，小白，大碧，兩瓶相盛，水色凝結」，可知當時在靜志寺中發現兩件琉璃瓶。

　　這種琉璃舍利瓶盛放舍利的制度曾影響到邊疆地區。如黑龍江省寧安發現的唐琉璃舍利瓶放在二層石函、鐵函、方形銀盒、蛋形銀盒內。佛寺塔基下除了琉璃舍利瓶外，也發現有其他琉璃器。

　　天津薊縣獨樂寺為唐時初建，當地流傳著一個李白持琉璃杯，飛筆點「之」字的傳說：

　　唐天寶十一年，李白北遊薊州來到獨樂寺，恰逢獨樂寺觀音閣落成。眾所周知，李白不但是「詩仙」，而且還有「劍仙」、「酒仙」之稱。於是主

持命人以好酒款待，當主持請他題匾時，李白已酩酊大醉，但心裡明白，乘著酒興，提筆一揮而就。

第二天，當人們把匾額掛上去之後，現場頓時一片譁然，原來「觀音之閣」的「之」字上少了一點。這下可急壞了主持，他急忙跑到李白面前躬身施禮：「先生您看如何是好？」

李白一愣，接著便開懷大笑，高聲斷喝：「用琉璃杯取酒來！」此時有人備上兩罈酒，一個精美的琉璃夜光杯，筆墨也隨之奉上。

但見李白持杯狂飲，直至臉紅微醉時，抓起毛筆，蘸滿濃墨，眼望大匾，踉蹌兩步，一個舉火燒天，筆脫手而出，只見筆尖不偏不斜，正好點在「之」字頭上，此時人群響起雷鳴般的掌聲。這就是著名的李白飛筆點「之」字，傳為千古佳話。

【閱讀連結】

陝西法門寺地宮出土保存完好的琉璃器約有二十件，是琉璃考古的重大發現，古代文獻中的「琉璃器」即玻璃器。

由於這些琉璃器十分難得，在古代它比金玉還昂貴。它的存在往往僅限於上層社會的帝王家，以及國與國相互往來的賜貢關係當中。

以產地論，玲瓏剔透的茶盞、茶托，是中國所產；盤口細頸貼塑黃琉璃瓶則為五世紀時東羅馬之精品；以刻花手法裝飾的有梅赫拉巴德、艾斯里米紋樣的盤、碟器皿，是伊斯蘭琉璃器。對研究中西文化交流有著重要的意義。

五代的七寶塔和琉璃瓶

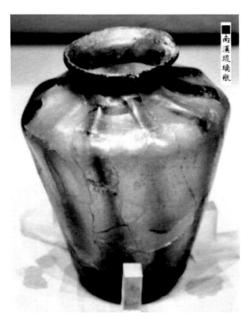

■南漢琉璃瓶

公元九〇七年，朱溫代唐即皇帝位，國號為梁，史稱後梁，結束了李唐統治，拉開了五代十國的序幕。

從五代十國的琉璃器中，可以看到具有唐代遺風者和略有新意的兩種過渡型的製品，它們為北宋琉璃器藝術風格的誕生提供了物質的、工藝的條件。

精美琉璃器，依然是皇室、王公貴族及宗教寺院崇尚的物品。《福建通志》記道：「閩忠懿王及夫人任氏，……宣德四年，有屯軍三十人盜發王塚……有水碗，其底寸許，如橄欖，瑩如金色，不識為何寶，召回回人辨之，日此玻璨碗也。」

《全閩詩話》則就此記道，「召回回人辨之，日：此玻璃鏡也。」此物當是琉璃碗或鏡。

而其中最著名的將琉璃發揚光大的，是吳越國時的七寶阿育王塔。

　　吳越國是五代十國時期十國中的一國，由浙江臨安人錢鏐創建。在五代十國時期，南北分裂，北方中原地區兵革重興，對佛教限制嚴格。

　　公元九五五年，周世宗滅佛，廢除未經國家頒額的寺院，並將民間保存的銅佛像全部沒收。

　　此時南方相對安定，一些小國的君主熱心於佛教，尤以吳越國為甚。

　　歷代吳越國王保境安民，奉中原各朝正朔，在這種環境下，吳越國境內佛教大盛。

　　末代國王錢俶，更是廣種佛田，建造佛塔無數。《佛祖統紀》四十三載：

　　「吳越王錢俶，天性敬佛，慕阿育王造塔之事，用金銅精鋼造八萬四千塔，中藏《寶篋印心咒經》，布散部內，凡十年而訖功。」

　　錢俶崇佛最著名的事例，就是效仿印度阿育王建造七寶阿育王塔。

　　公元九五五年，錢俶命人造八萬四千金塗塔，這種小塔就是七寶阿育王塔，每個塔的塔身有四面，每面繪有梵吏故事，並以五百塔遣使頒日本。

　　琉璃是佛門的法器之一，它同金、銀、珊瑚、瑪瑙、琥珀、硨磲被稱為「佛之七寶」。

　　七寶阿育王塔大體上是以七寶做成的「微型寶塔」，以放置供奉的舍利。而七寶更被用來供奉菩薩，每當有重大的水陸法會時，寺廟要建起七寶池、八功德水來表示虔誠。

　　如江蘇省南京大報恩寺七寶鎏金阿育王塔，體形碩大的寶塔金光閃閃，周身鑲嵌著寶石，塔上遍布佛教故事浮雕，製造工藝令人驚嘆，寶塔內瘞藏的就是佛教界的最高聖物「佛頂真骨」。

　　七寶阿育王塔塔身圖案塔座、塔身和山花蕉葉上，每隔幾公分就鑲嵌著琉璃等各種珠寶，晶瑩剔透，其中僅琉璃就有上百顆。

塔身上的紋飾精美繁複，佛像的姿態栩栩如生，僅一隻二十公分左右琉璃山花蕉葉側面，自下而上就有三幅高浮雕圖像：白象轉世、菩提樹下成佛、佛祖涅槃。

在其他的山花蕉葉上，還有佛祖從摩耶夫人肋下出生、鹿野苑說法等講述佛祖生平的故事。

塔身的四面，是四幅最大的圖像，其中一幅是一隻老虎咬住了一個年輕人的腳。這是佛教的本生故事，叫做「薩埵太子捨身飼虎」，另外的三幅分別是「光明王施首」、「快目王捨眼」和「屍毗王割肉飼鷹救鴿」。

這些都是佛教中的本生故事，表現「捨己救人」的題材，《本生經》中這樣的故事多達五百個。

在中國各地發現的阿育王塔中，這樣的圖案並不鮮見，但只有南京的阿育王塔上有文字說明，這是一個獨特的發現。

塔身每面的邊緣，琉璃釉瓦簷上飾有金翅鳥圖案，其形狀類似鳳凰。佛教文化中，大鵬金翅鳥和雄獅是佛祖的左右護法，常隨佛祖左右。

另外，塔身的上半部每面都有一些文字，分別是「皇帝萬歲」、「眾臣千秋」、「天下民安」和「風調雨順」；字下，有一凸出的獸首，長著鹿角，似乎是龍頭。

碑文中明確記載，是長干寺住持可政和「滑州助教王文」修建了長干寺地宮。可政是一代高僧，曾從終南山將玄奘的頂骨舍利帶回南京天禧寺建塔供奉。

寶塔塔身上「王文」：「將仕郎守滑州助教王文舍大光明王施首變相記」。「變相」是指將佛經變成圖畫。將仕郎是官階中最低一等，通俗的解釋就是「剛剛步入仕途的人」。

七寶阿育王塔中最令人注目的是一件晶瑩玉透的琉璃蕉葉盤，顏色如萬里無雲的碧空透亮、潔淨、無瑕，因琉璃「火裡來，水裡去」的工藝特點，

佛教認為琉璃是千年修行的境界化身，因此佛經中常以琉璃的光輝、明澈比喻佛法。

五代時期的琉璃器物，除阿育王塔上的七寶裝飾以外，主要有琉璃葫蘆瓶、花瓣口杯、壺形鼎以及琉璃飾物等，這些也都為禮佛用的器物。

薔薇水與琉璃瓶，同時出現在五代，《冊府元龜》卷九七二記載：

「周世宗顯德五年九月，占城國王釋利因德漫遣其臣蕭訶散等來貢方物，中有灑衣薔薇水一十五琉璃瓶，言出自西域，凡鮮華之衣以此水灑之，則不黦而復郁烈之香連歲不歇。」

薔薇水即最初的香水，五代時稱為閼伽水，《大日經疏》十一中說「本尊等現前加被時，即應當稽首作禮奉閼伽水，此即香花之水。」

《如意輪唸誦儀軌》中說「由獻閼伽香水故，行者獲得三業清淨，洗滌煩惱垢」，是供佛的一大用途，阿育王塔基及其他寺院中發現的琉璃薔薇水瓶，自是奉佛之物。

吳越王錢俶建造雷峰塔，是為了奉安「佛螺髻髮」。但是，雷峰塔地宮中內放金棺的銀鎏金阿育王塔和天宮中內置金瓶的銀阿育王塔，是僅見的兩座銀塔，就是錢俶專門為雷峰塔特製，模擬唐代以金棺銀槨的最高規格瘞埋佛祖舍利。

此外，佛經《涅槃經後分》在記述釋迦涅槃後的荼毗法則中云：「……荼毗如來。荼毗已訖，天人四眾，收取舍利，盛七寶瓶。……起七寶塔，塔開四門，安置舍利。」

這種對舍利的最初的處置方法，可謂是開後世用瓶收貯舍利的濫觴，並逐漸沿襲用之，最終形成舍利瓶制度。

製作舍利瓶的材料有金、銀、琉璃、青白瓷、陶、木等多種，尤以作為佛家七寶的金、銀、琉璃等製作者多見。

安放舍利瓶似乎也有一定的講究，舍利瓶大多被放置在舍利函或舍利盒內，一併瘞埋在塔基地宮中。

雷峰塔地宮發現的用金棺盛裝「佛螺髻髮」舍利的純銀阿育王塔，是當年吳越國王錢俶建造皇妃塔的核心所在，因建於雷峰後稱雷峰塔，這是錢俶畢生崇佛的體現。純銀阿育王塔直接仿自延壽造夾紵阿育王塔，間接仿自鄞縣阿育王塔。

在雷峰塔地宮金棺的舍利函中，發現了薄胎藍色葫蘆狀琉璃小瓶。葫蘆形，器壁極薄，外表呈淺綠色，最大腹徑二點九公分。

在信奉佛教的吳越王國，它僅被王室用來作為供奉佛祖的宗教用品，因此顯得彌足珍貴。這個小小的琉璃瓶，從側面證明了當時中國的琉璃製作技術已經達到了相當的水準。

【閱讀連結】

與五代琉璃器物在形狀、紋飾、性質、現狀等方面如出一轍的例子如下：

如河北省定縣北魏石函、甘肅省涇川縣唐代舍利石函、黑龍江省寧安縣唐渤海上京龍泉府遺址、江蘇省鎮江甘露寺鐵塔塔基、甘肅省靈台舍利石棺、河北省定縣宋代塔基、河南密縣北宋塔基、江蘇省連雲港海清寺阿育王塔、天津薊縣獨樂寺白塔等，都曾出土過這類琉璃瓶。

精美絕倫 宋遼金元琉璃器

宋代琉璃工藝繼承了隋唐五代工藝，並有發展，這在當時的文學作品中有所體現。

遼代琉璃器造型實用性強，粗獷、質樸，富有民族特色。

金代琉璃器一方面由於女真族在契丹遼代及北宋地區大量掠奪珍寶，刺激了金代琉璃器的發展；二是學習先進的中原文化，促進了琉璃器的發展。

元定都北京後，在和平門外琉璃廠一帶建立許多琉璃作坊，主要供皇宮建築使用。

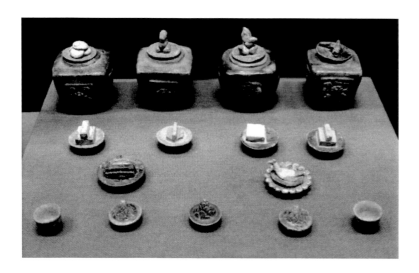

▌承上啟下的兩宋琉璃器

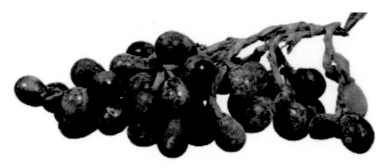

■宋代琉璃葡萄

宋代是中國書畫藝術和陶瓷、玉器藝術都很發達的一個時期，湧現了很多著名的藝術家。琉璃工藝也有很大提高，繼承了隋唐五代的水準，並略有發展，這在當時的文學作品中也有所體現。

如蘇門四學士之一的張耒，有一首〈琉璃瓶歌贈晁二〉：

「火維荒茫地軸傾，下有積水潛鯤鯨。

……

獸肌鳥舌鬢翹撐。萬金明珠絡如繩，

白衣夜明非縞繒。以有易無百貨傾，

室中開橐光出楹。非石非玉色紺青，

昆吾寶鐵雕春冰。表裡洞徹中虛明，

宛然而深是為瓶。補陀真人一鉢衣，

……

爛然光輝子文章，清明無垢君肺腸。

比君之德君勿忘，與君同升白玉堂。」

　　張耒的詩原以簡淡平易為特色，但這一首卻風格特異，大約這一件玻璃瓶的確來歷不凡，持之以贈同門晁補之，又更多一點兒感情色彩。不過在繽紛的文字之下，依然是寫實的。

　　中原地區的琉璃製作雖起始比較早，但是同瓷器等相比，卻始終稱不上發達，在生活中也不是很常見，詩中所謂「擇人而歸」，是不輕易贈與的，也可見其珍罕。

　　宋代來自阿拉伯地區的蕃使，幾乎均攜有琉璃製品入貢。公元九八四年，大食「國人花茶來獻花錦、越諾、揀香、白龍腦、白砂糖、薔薇水、琉璃器」。

　　公元九九三年，大食人李亞勿、蒲希密來貢，所攜物品有象牙、乳香、賓鐵、紅絲吉貝、五色雜花蕃錦、白越諾、琉璃瓶、無名異、薔薇水等，數量龐大。

　　公元九九九年，大食蒲押提黎「來貢象牙四株，揀香二百斤，千年棗、白砂糖、葡萄各一琉璃瓶，薔薇四十瓶，賀皇帝登位」，此瓶不只是盛裝千年棗、葡萄的容器，而且也應為進獻的貢品之一。

　　此外，公元一〇一一年，大食陀婆離「進甕香、象牙、琥珀、無名異、繡絲、碧黃錦、細越諾、紅駝毛、間金線壁衣、碧白琉璃酒器、薔薇水、千年棗等」。

　　南宋趙汝適《諸蕃志》記述，當時大食所貢物品計有二十八種，而琉璃為其重要的貢物。趙汝適還在大食屬國層拔、弼琶羅、注輦國、白達國、吉慈尼國、蘆眉國物產中，載有其所產的「碾花上等琉璃」等。

　　周去非《嶺外代答》也談到大食白達國、吉慈尼國產碾花上等琉璃。佛典《如意寶珠金輪咒王經》記載：

　　「若無舍利，以金、銀、琉璃、水晶、瑪瑙、玻璃眾寶等造作舍利。……行者無力者，即至大海邊，拾清淨沙石即為舍利，亦可用藥草、竹木、根節造作舍利。」

可見，舍利可以用其他材料仿製或代用，稱之為影骨舍利，它與從佛肉身上遺留下來的真身舍利具有同等功德，應受到與真身舍利相同的供養。

在實際發現中真身舍利少之又少，絕大多數是影骨舍利。一些舍利瓶中的細碎珠粒，有螢光，類珍珠，就是琉璃等影骨舍利。

用瓶盛裝舍利，其習由來已久。兩宋墓葬與寺塔地宮都曾發現過裝舍利的琉璃器，其中有數量不算太少的琉璃瓶，如河北省定縣北宋靜志寺塔地宮，如遼陳國公主墓，又浙江省瑞安北宋慧光塔，安徽省無為北宋塔，天津薊縣獨樂寺塔等塔基均發現了形制近似的琉璃瓶。

其中以公元九七六年封藏的河北省定縣靜志寺地宮發現的為最早，定縣的一座塔基，原係淨眾院舍利塔，建成於公元九九五年，塔基中共發現琉璃器三十四件，包括八件葫蘆形瓶、兩件長頸瓶和一件綠色侈口碗。還有琉璃葡萄、大口缽、小口大腹瓶、磨花瓶、銀蓋小瓶等。

其中有一件高頸刻花琉璃瓶，淺藍色，清澈透明。高九公分，腹徑六點八公分，口沿平坦、長頸、球腹，足沿外侈。頸至腹部設弦紋三周，其間刻有捲草紋圖案。紋飾舒捲自如，掩映生妍，布局虛實得體，刻工深淺有度，裝飾效果和諧、優美、柔和。

思索琉璃小口圓腹瓶，高九點八公分，腹徑六點五公分，口徑三點五公分，底徑五點八公分，瓶直頸，稍向外撇，斜肩以下斜收，平底，紋飾為磨製，頸周飾排列均勻的六個豎長方形，下飾凹弦紋一周，腹的上下部各飾凹弦紋一周，中飾以獸面紋。口一側高出另一側○點二公分。

藍色玻璃小口卵形瓶高十七點五公分，腹徑九點八公分，口徑一點二公分，體薄透明，深藍色，呈不規則長橢圓形，似雞卵。小口，管形頸，口部稍粗，留有吹製時的痕跡。

靜志寺另一座塔基發現琉璃葫蘆瓶，高四點三公分，腹徑三點一公分。

定縣靜志寺地宮中，也發現有深藍膽形瓶和「小白大碧」一大一小兩件直桶杯，小者淺色無紋，大者色藍，有簡單的豎線磨紋。

還有一件花瓣口杯，呈淡綠色，半透明，表面附有黃白色鏽蝕，器壁有氣泡，口徑十六公分，高十公分。

在出自宋人之手的一軸《觀音》圖中，可以見到與之相近的楊枝瓶。「兜羅寶手親挈攜，楊枝取露救渴飢」，琉璃瓶本就有著想像的依據。

定縣靜安寺的又一座塔基還發現有許多琉璃葡萄，最大徑一點八二公分，長二點一五公分，最小徑一點三公分，長一點四公分，葡萄粒大小不一，有圓形、橢圓形。腹壁極薄，中空。顏色以棕色為多，白色和綠色的較少，均半透明。材料略顯不純，雜有白色的旋狀紋，表面有黃色鏽蝕斑塊。

河北省定縣除靜志寺外，還有一座淨眾院，淨眾院塔基地宮位於定州城內中山漢墓南側，地宮呈不規則方形，穹廬頂，共發現了三十四件琉璃器，除一件花口缽外，餘均為瓶，且大多為葫蘆瓶，也有連體瓶，還有一件淡綠色花式口沿琉璃碗和一串琉璃葡萄。

河南省密縣法海寺塔基發現的琉璃數量較多，其中能看出器形的約五十餘件，有葫蘆瓶、細頸瓶、蛋形器、寶蓮形器、壺形三足鼎、鳥形物等。

其中琉璃瓶高七點二至四點二公分，口徑一點三至一點四公分；壺形三足鼎口徑三點一公分，高八點八公分。

特別是一件琉璃鳥形物，高六公分，此件琉璃鳥形物以深綠色透明玻璃製成，鳥頸細長，鳥頭如雞，圓眼鉤喙，身體為圓球狀，球下平切，體內中空。

球體應是無模吹製法製成，體外腹中部飾有一道凸起弦紋，在腹部兩側由凸弦上生出雙翅，翅為棒狀，向上彎曲至鳥首與腹部交接處，兩翅上各套有一個大圓環，似能響動，尾部短小。

整體分析，除球形鳥體外，其餘部分均以拉條捏塑然後與球體熱熔而成，鳥冠、鳥喙結合部留有明顯的溝痕。

玻璃寶蓮形物徑四點五公分，高六公分，此器胎薄如紙，製作技藝精良。可能是佛塔塔基中的供奉物品。

此外，甘肅省靈台舍利石棺、江蘇省連雲港海清寺阿育王塔，各發現三件葫蘆形琉璃瓶，江蘇省鎮江甘露寺塔另有一件薄壁小琉璃瓶。

浙江省宋代琉璃瓶僅見三件，其中瑞安縣慧光塔內發現了兩件。其中一件藍色磨花高頸琉璃瓶尤為精美。該瓶高九公分，頸高四點五公分，外口徑三點六公分，內口徑一公分，腹部最大徑五公分，底徑三點二公分，重五十七點八克。

寬平折沿，圓肩，喇叭形圈足，小平底。頸自下而上略有收狹，上部磨刻二道凹弦紋，下部磨刻四個大小略有不一、不甚規整的圓拱形圖案。

琉璃瓶的肩部磨刻一道凹弦紋和一周十二個排列不甚規整的橄欖形磨飾。腹部磨刻的曲線及橄欖形構成三組折枝紋，簡潔而粗放，與金銀器上裝飾的枝蔓纏繞的纏枝紋明顯不同。

器底厚而呈深藍色，與器身的淺藍色形成鮮明對比，底部中心留有製作過程中使用鐵棒技術的疤痕。

該瓶幾無風化，光潔無鏽，透明度很好，氣泡和雜質極少，具有很高的玻璃熔製水準。

瓶內壁為光滑的自由表面，外壁有水平紋理，特別是平展的口沿部位紋理非常明顯，可知此瓶是採用模吹成型的。瓶內貯白色細珠粒。

類似用途的琉璃瓶，如安徽省無為塔基發現的北宋琉璃舍利瓶，口徑四點六公分，底徑七公分，高十二點二公分，此瓶行質為圓長頸圓體平底，透明著色玻璃，雖內含較多的氣泡，但並不影響其透明度。

其頸、肩、腹部均磨刻粗陰線幾何紋。用作盛佛陀舍利的寶瓶，埋於佛塔地宮。

安徽省壽縣發現北宋孔雀藍葫蘆形琉璃舍利瓶，高十點三公分，腹徑二點五公分，色甚光鮮，質地清脆，器壁薄如紙，明如晶，色澤鮮麗，反映了琉璃製造術的水準。

從紋飾特點上看，這幾件玻璃瓶無一例外在頸或肩部磨飾圓拱形、橢圓形、菱形、橄欖形、矩形等幾何圖案，腹部磨飾或繁或簡的幾何曲線，繁縟的曲線配上各種幾何形往往構成一定的圖案紋飾，如漩渦紋、菱形紋、折枝紋等。

琉璃瓶常見於佛事，多用來珍藏置放佛舍利，但此類很少見諸吟詠。唐宋詩歌或提到琉璃瓶用作盛酒，如北宋孔平仲〈海南碧琉璃瓶〉：

「手持蒼翠玉，終日看無足。秋天常在眼，春水忽盈掬。

瑩然無塵埃，可以清心曲。有酒自此傾，金樽莫相瀆。」

詩歌也偶言用琉璃瓶來觀賞游魚，南宋吳芾有詩題為：「偶得數琉璃瓶置窗幾間，因取小魚漾其中，乃見其浮游自適感而有作。」不過此琉璃瓶，很有可能是一種桶形杯。

宋代的琉璃器雖然仍是供皇家貴族賞玩與寺廟供佛之需，但傳統的玻璃壓鑄工藝已廣泛應用於民間。「藥玉」琉璃也進入了輿服制度，成為君臣冠冕、朝服上的裝飾。宋人常詠「藥玉船」、「藥玉杯」，說明仿玉的玻璃酒器已經深入士大夫生活。

如楊萬里〈秋涼晚酌〉詩：「古稀尚隔來年在，且釂今宵藥玉船。」再如陳造〈贈傅商卿〉：「下簾小熾其爐火，煨芋聊持藥玉杯。」

華麗的珠翠裝飾在宋代成為風尚，使中原的琉璃吹製與燈工技術在民間流行，除瓶、壺、盞等容器外，簪釵珠環等首飾產量極大，文學作品中多有民婦廣泛使用琉璃簪釵的記載。

如湖南省長沙發現北宋藍白色琉璃髮簪、釵三件，其中一件簪長十四公分，頭徑一點二公分，藍色與白色條紋相間於其上，十分雅緻。

另外兩件 U 形髮釵長十二點八公分，通體天藍色，晶瑩剔透，共兩股，大小形狀基本相同，並排並行，一端弧形轉折，另一端尖，兩股尾端半截比較粗大，由尾向前由粗變細，前端半截較為均細，頭梢尖小，透明，琉璃中可見許多小氣泡。

安徽省六安東門外護城河也發現宋代琉璃釵，長十九點六公分，直徑〇點四公分，釵呈雙股，不透明，頭部略向上弧形彎曲，尾部尖狀。

浙江省衢州南宋史繩祖墓發現有琉璃飾品，方勝形長兩公分，寬一點四公分，瓜子形長一點一公分。

另外，還出現了大型的琉璃製品，如五色琉璃燈等，說明宋代琉璃業的興盛使其應用範圍極為廣泛。

琉璃燈為中國古代花燈的一種，採用木架結構，紗和琉璃料器，寶石等作為裝飾，中有轉心的大型燈具，主要用於節日慶典。

關於琉璃燈的記載最早見於宋代周密著《武林舊事》：

「燈之品極多，每以『蘇燈』為最，圈片大者經三四尺，皆五色琉璃所成，山水人物，花竹翎毛，種種奇妙，儼然著色便面也。其後福州所進，則純用白玉，晃耀奪目，如清冰玉壺，爽徹心目。近歲新安所進益奇，雖圈骨悉皆琉璃所為，號『無骨燈』。

禁中嘗令作琉璃燈山，其高五丈，人物皆用機關活動，結大綵樓貯之。又於殿堂梁棟窗戶間為湧壁，作諸色故事，龍鳳噀水，蜿蜒如生，遂為諸燈之冠。

前後設玉柵簾，寶光花影，不可正視。仙韶內人，迭奏新曲，聲聞人間。殿上鋪連五色琉璃閣，皆球文戲龍百花。小窗間垂小水晶簾，流蘇寶帶，交映璀璨。中設御座，恍然如在廣寒清虛府中也。」

《武林舊事》還載有這時來自域外的琉璃圓盤子、琉璃花瓶、琉璃碗等，在該書中，他還提到了一個名為「琉璃鍵」的精美工藝品。

田汝成《西湖遊覽志餘》則記載：公元一一五一年，宋高宗至張俊府第，張俊乃設席供進御筵，筵席所用餐具中，即有琉璃圓盤子、琉璃花瓶、琉璃碗等。

田汝成之所以載錄這些餐具，除說明張俊生活的奢華外，也表明這些琉璃器物的珍貴和不易獲得。

新疆的若羌縣瓦石峽遺址曾發現了大量琉璃殘片，經拼對後可以看出是長頸凹底瓶和紐形器。該遺址雖未發現原料和熔化玻璃的坩堝，但從大量的吹製玻璃的廢料和玻璃器種類單一來看，顯然當地存在著一個製造琉璃器皿的作坊，年代應屬宋代。

【閱讀連結】

在浙江省瑞安慧光塔中發現的一件藍色磨花高頸玻璃瓶，以其別緻的造型而備受矚目。

由於慧光塔建於公元一〇三四年，那麼該瓶的相對年代下限應為十一世紀。

這一時間正值中國的宋代，中外往來陸路上繼續沿用古絲綢之路，海上交通的發展使海路成為一條連繫中外的繁忙通途。可見這件玻璃瓶：一是受西方的工藝影響；二是從海路輸入的舶來品。

▌有民族風格的遼金琉璃器

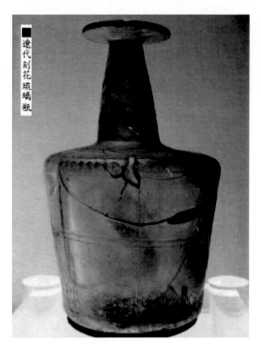

■遼代刻花琉璃瓶

遼是中國東北遼河流域由契丹族建立的地方政權，公元九一六年由耶律阿保機創建，其疆域控制整個東北及西北部分地區。

雖然遼是由一個邊疆民族建立的地方政權，但長期與漢族比鄰，並受先進中原文化的影響，遼代琉璃器造型實用性強，富有民族特色。

據《乘軺錄》記載：公元一〇〇八年，遼聖宗之弟耶律隆慶設宴招待「國信使」路振，其所用器皿「皆頗璃黃金扣器」。

遼代墓葬中發現典型的琉璃，如遼寧省朝陽姑營子遼代左領軍衛大將軍、戶部使加太尉耿延毅墓發現一件綠色琉璃把杯、黃色琉璃盤等。綠色琉璃把杯高十點二公分，深綠色，透明，帶有翹首的造型，具有當時器物的特徵。

內蒙古奈曼旗青龍山，遼代陳國公主夫婦的合葬墓中，發現有七件琉璃容器和兩件琉璃珠，其容器中的兩件帶把棕色杯、白色大盤、刻花水瓶、帶把水瓶具有明顯的異域特徵。

如陳國公主墓透明乳釘飾琉璃高頸注，口徑六公分，腹徑九點五公分，底徑八點七公分，高十七公分，透明，雙唇侈口，漏斗形細高頸，寬扁把手，球形腹，喇叭形高圈足。腹壁飾五排小乳釘飾。花式鏤空把手用十層玻璃條堆砌而成。外部有黏棒痕。

陳國公主墓透明乳釘飾琉璃盤，口徑二十五點五公分，底徑十公分，高六點八公分，透明，器壁較厚，敞口，弧腹，圈足。

腹壁飾有一周二十八個小四稜錐形裝飾，四稜邊緣銳利。盤壁雖經拋光，但可見打磨痕跡。底部圈足也為打磨而成。

陳國公主墓淡黃綠色琉璃高頸瓶，口徑八點五公分，腹徑二十公分，底徑十公分，高三十一點二公分，淡黃綠色透明，器表有風化層，圓唇，細高頸，鼓腹，平底內凹。口沿上壓印五個圓渦形紋飾，頸部有兩道凸弦紋，器壁厚薄不均。

遼寧省法庫縣發現遼代翠綠色琉璃鑲銀扣方盤，高兩公分，邊長九點九公分，翠綠色。

盤為正方形平面，中間有一圓形凹坑，四角方向各有一葉形凹坑，四葉間均刻兩道橫紋，下部有四個錐形足。

其色調深沉典雅，形體厚重平穩。外沿鑲一周銀扣，上承瑪瑙杯，可能作盞托用。

內蒙古巴林右旗慶州，釋迦牟尼佛舍利塔中發現遼代墨綠色琉璃舍利瓶，高三點八公分，口徑〇點三公分，腹徑三點八五公分，口徑厚〇點三公分，瓶底厚〇點五公分。

瓶身呈蒜頭形狀，口徑比較小，短斜頸，圓腹圓底墨綠色，瓶內裝有白色潔淨的石舍利，瓶身表面素光無紋，壁薄膛大。

遼寧省朝陽市北塔天宮也發現有遼代淡綠色琉璃瓶，高十六公分，腹圍八點三公分，底徑五點七公分，圈足外撇，凹底，腹似卵形向上收成細頸。

其口似鳥首，細頸，卵形器身，腹中部至口末有扁形把手，把手上部立一短柱，器口部設字母式金蓋，形如鳥頭和嘴，把手頂的立柱似鳥尾，器體像蹲坐的鳥身，造型奇特美觀。

瓶內底部有一內套的淡藍色琉璃瓶，弧腹厚底一側有執柄。瓶體輕薄晶透，造型奇異，工藝精湛。

此外，天津薊縣遼代獨樂寺白塔內，也發現了四件玻璃器，其中的磨花琉璃瓶，幾乎與陳國公主墓的完全一樣，天津薊縣獨樂寺始建於公元六三六年，遼代公元九八四年重建。

白塔塔基發現的這件磨花琉璃瓶器形最大，高二十四點六公分，折肩、平底、細高頸，平口外翻，瓶頸與肩刻幾何花紋。

北宋張耒詩中所詠大食琉璃瓶，在遼宋遺物中得到印證，千年以前曾令「番禺寶市無光輝」的琉璃瓶，果然玲瓏晶瑩。

關於白塔，薊縣流傳著一個動人的民間傳說：

古時候，有戶人家為了給重病的兒子消災，娶了個媳婦。這媳婦非常賢惠勤勞，但過門不久，丈夫就死了。

婆婆非常刁橫，對媳婦百般挑剔，非打即罵，媳婦忍氣吞聲，每天要到很遠的地方挑水。

一天，媳婦挑水回來，婆婆嫌她去的時間長了，就打了她一頓，還口口聲聲嚷著要把她賣掉。

媳婦心中委屈，一邊走一邊哭。忽見前邊站定一位白鬚白眉的老者，問她為什麼哭，她就把自己的遭遇說了。

老者嘆了口氣，從袖中取出一支鞭子說：「這支鞭子通著海眼，你回家去，把鞭子放進缸裡，正轉三圈，倒轉三圈，水缸就滿了。」

媳婦一聽，對老者感激不盡，剛要跪下謝恩，老者倏地不見了。

媳婦回到家中一試，果然靈驗。不料，這時婆婆領著個人凶神惡煞地走了進來，原來婆婆真的把她賣了。婆婆一見媳婦手中的神鞭，就搶了過去，可是缸裡的水還是向外湧。

媳婦心中一慌，也忘了怎麼停水了。眼看著黑水咕嘟咕嘟往外冒，整個縣城就要淹沒了。媳婦急忙拿下鐵鍋扣在缸上，自己坐了上去。好不容易水止住了，但再一看媳婦，她居然變成了石人。

薊縣人為了紀念這個心地善良，拯救鄉親的好媳婦，就為她修建了這座白塔，取名「金爐寶鼎塔」。

出於草原民族對小裝飾品的喜好，北方遺存有大量形態各異的琉璃飾品，大小不一的珠、管、環、佩等，種類繁多。

如遼寧省義縣清河門發現的遼代天藍色琉璃管，長度二點四公分，天藍色，表面因侵蝕而呈現多彩貝殼光彩，共四枚，均為角柱形，橫弦紋，中有通孔。

清河門還發現有遼代蛋白色琉璃帶銙，長五點七公分，寬三點三公分，厚〇點七公分，蛋白色，表面有較厚的侵蝕粉化層，部分已損，共十五塊，背部有固定於帶上的小孔和因腐蝕留下的鐵鏽。

金與宋朝互相對峙，同時又是北方少數民族，因此琉璃工藝具有濃郁的時代特色與民族風格。

金代的小型琉璃幾乎與遼沒什麼分別，金代大型琉璃器物，如陝西省黃龍縣發現的金代琉璃棺，棺由棺體和棺座兩部分組成。棺體前部寬高，後部矮窄。

棺上為子口，棺兩側飾花卉圖案，底座分上下兩層，各裝飾一周如意雲紋，器表施綠釉。高四十四點六公分，座長四十八點五公分，寬二十四公分，小頭寬十八點八公分。

【閱讀連結】

在遼、金疆域內，也發現過一些中原製造的玻璃器皿，但最引人矚目的，還是那些出自契丹貴族墓的具有民族特色的玻璃器皿，採用貼絲、刻花、模印等製作手法，工藝極其精湛。

從隋唐至金，琉璃被越來越多地應用於建築中，如山西省朔縣崇福寺公元一一四三年所建的彌陀殿，其上之彩色琉璃吻獸等，形象威武生動，色釉渾厚明瑩。

▌大氣輝煌的元代琉璃器

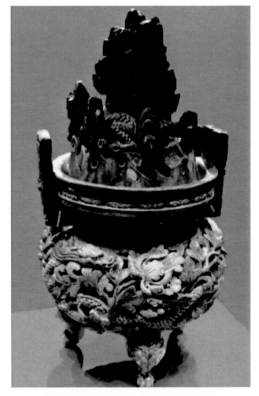

■元代鏤空三彩龍鳳紋琉璃薰爐

　　中國古琉璃基本是手工製作，而元朝時受到嚴格的等級制度影響，故元定都北京後，就在和平門外琉璃廠一帶先後建立了許多琉璃作坊，主要供皇宮建築使用。

　　元朝琉璃窯廠最初設在北京海王村，以後遷至門頭溝流渠村。元代琉璃器最具代表性的如鏤雕龍蓮紋爐，高三十九公分，口徑二十五點四公分，足距二十二公分。

　　全器採用鏤雕工藝裝飾，造型雄偉壯麗，口沿為一周雲紋，束腰荷蓮，腹部凸雕三枝盛開的牡丹，兩條行龍於正反兩面，一前一後穿行於雕花之中，爐底下承三獸足，口部聳立雙耳朝天，刻有銘文，雙耳的背面雕刻忍冬紋飾。

　　此外，元大都發現了一批琉璃器，如琉璃鏤空三彩龍鳳紋薰爐，高三十七公分，口徑二十二公分，直口，短頸，圓腹，腹下承三獸足，頸部兩側貼兩橋形耳。

　　爐蓋山峰重疊，一條黃彩蟠龍盤繞在山峰中，上有鏤空，煙香從此飄然而出，這種形式保留了漢代博山爐的造型、蓋與爐身用槽口銜接，頸部與腹部鏤雕龍鳳穿牡丹雕花裝飾。通體施孔雀藍、草綠、黃、白等多種釉色，十分精美，是元代琉璃製品中的珍品。

　　同時，元大都還發現有鼓墩、獸頭、鴟吻、筒瓦、滴水、瓦當、龍鳳構件及道士塑像等琉璃器。

　　元代琉璃生產在宋、金的基礎上有所發展，而且從元代開始，把建築用低溫彩釉構件稱為「琉璃」，已經與玻璃器物有所區別。據《元史》記載，官方設「琉璃局」燒造彩釉構件，另設「瓘玉局」專製仿玉琉璃。

　　山西是琉璃的主產地，工藝之精，品質之高，選型之美，色澤之豔，均為全國之首，是中國琉璃藝術之鄉。歷史上燒造名家眾多，產品分玻璃磚、琉璃瓦、「法花」及居室陳設品四類，品種繁多，光亮如鏡，色豔久鮮，防腐防潮、堅固耐久，選型精美，為歷史上許多重要建築所採用。

公元一二六三年，元世祖忽必烈興建大都城，匠師大多由山西遷來，山西的趙氏匠師進京後就開設了琉璃窯場，供建造元大都城使用。此後，窯火歷經數百年相承不衰。

琉璃生產在元代山西境內廣泛分布，其中以太原、陽城、河津、介休等地的影響較大。最出名的有河津呂家、太原南郊馬莊蘇家及陽城縣後則腰喬家。其中陽城縣的琉璃燒造最早起於金時，元代達到鼎盛。

元代以前，琉璃多用於宮殿、陵寢等建築上，從元代開始才從裝飾皇家宮殿逐漸擴大於包括寺院、廟宇、寶塔等在內的多種建築之上。

用途的特殊，使得琉璃產品具有一種獨特的品質，在造型樣式、裝飾風格、工藝品質等方面都達到了相當的高度，是中國傳統陶瓷文化和建築文化的有機結合，琉璃建築也成為富有民族特色和傳統文化內涵的建築形式。

如山西省元代琉璃螭吻，就是這樣一件結合了陶瓷文化和建築文化的琉璃精品，其本為芮城縣永樂宮大殿上的構件。

螭吻為何物？這裡蘊藏著豐富的文化內涵：

傳說，螭吻是龍的第九個兒子。中華民族在幾千年的發展歷程中，吸納各種民族、宗教等因素，形成了以龍為圖騰的文化傳統。龍，代表了至高無上的權威和力量，在封建社會更是皇權的象徵。

然而，沒有缺點的文化符號實在不夠生動，所以，想像力超群且幽默風趣的古代先民，把出現在生產、生活細節中的帶有龍形象的構件，都熔鑄於「龍子」中。

只是這些「龍子」沒能繼承父親的神威和魅力，一個個「怪模怪樣」，且多多少少都有些奇怪的癖好，所謂「龍生九子不成龍」，比如因為愛好音樂而蹲在琴頭的「囚牛」；喜殺好鬥而置於兵器之上的「睚眥」，成語「睚眥必報」即來源於此；喜好負重而背馱石碑的「贔屭」；喜歡鳴叫而用作撞鐘長木的「蒲牢」；喜歡訴訟、虎虎發威而立於獄門的「狴犴」，民間俗稱「虎頭牢」；偏好美食，吃遍天下而立於鼎蓋的「饕餮」……

　　螭吻，即是這九子中的老么。據說牠龍首魚身，口闊噪粗，平生好吞，有興雨滅火的神通，所以用牠作鎮邪之物以避火，兩隻螭吻各咬住房屋頂上正脊的兩端，遙遙相對，很是威風。

　　螭吻的形態最早出現在漢武帝修建的柏梁台上。當時，有大臣建議說：大海中有一種魚，尾部好像鴟，牠能噴浪降雨，不妨將其形象塑於台上，以保佑大殿免生火災，武帝應允。

　　等到大殿建成之時，群臣爭相詢問殿脊之上為何物，漢武帝不知如何作答，便以長得像鴟的尾巴給起名「鴟尾」，後來漸漸演化成了諧音的「螭吻」。

　　又相傳是大約在南北朝時，由印度「摩羯魚」隨佛教傳入的。牠是佛經中雨神座下之物，能夠滅火，故此多安在屋脊兩頭，作消災滅火的功效。

　　山西省是琉璃器的發源地，燒造歷史最久，以黃、綠、紫色為主，色分深淺，與三彩、琺花器大同小異，遺存較多。

　　平遙縣東泉鎮百福寺有元代「延三年」款的寶頂，形制以立牌為中心，內塑合掌童子，牌上用兩個盤旋式綠琉璃獅子，馱著蓮座寶瓶，牌左右是兩個東西向的吞脊吻，粗缸胎，黃、綠、白、黑釉，釉汁較厚，是琉璃中之重要作品。

　　五台縣豆村佛光寺文殊殿頂有「元至正十一年」立牌獅子，仍以紅泥為胎，施黃、綠、藍色釉。

　　芮城元永樂宮四個殿頂所安置的彩釉琉璃，完整成組，是極其高超的藝術傑作。

　　到元代時，皇宮建築大規模使用琉璃瓦，琉璃瓦按形式分為筒瓦與板瓦。其他屋面用的琉璃瓦為屋脊、獸頭、人物、寶頂等。

　　琉璃筒瓦用於宮殿高級亭榭。與瓦的主軸垂直的截面，呈半圓弧形，製造時將瓦坯土包圍在筒裝木模上製成筒狀坯，分切兩半，入窯燒製而成。

　　用於屋簷口的琉璃筒瓦，一頭呈半圓弧形，在靠近半圓弧的一頭，有釘孔，供固定簷口琉璃筒瓦之用；另一頭則是有花紋裝飾的圓形瓦當。

　　琉璃板瓦用於等級中等的建築。與主軸垂直的截面呈四分之一圓弧形，將筒狀坯分切成四片或六片後燒製成。琉璃簷口板瓦用於裝飾簷口的琉璃板瓦，一頭呈四分之一圓弧形，靠屋簷的一頭則有垂尖式或魚唇式裝飾。琉璃當溝瓦用於屋頂兩坡相交處。

　　琉璃正吻用於屋頂正脊與垂脊相交處，多為龍頭式樣。

　　琉璃走獸鋪蓋在垂脊下端，有龍、鳳、獅子、海馬、天馬、狻猊、押魚、斗牛、獬豸、行雜等。

　　除了琉璃建築構件，甘肅省漳縣汪世顯家族墓裡的藍色蓮花形琉璃托盞，也是元代典型的琉璃器代表作。盞高四點九公分，口徑八點九公分，底徑三點四公分；盞托高一點二公分，口徑十五點二公分。玻璃托盞為藍色琉璃製成，半透明，胎內含氣泡。

　　盞為七瓣蓮花形，餅形足，底心略凹；托為藍色，比盞顏色稍淺，體內含氣泡較多，口為平口，邊沿呈八瓣蓮花形，平底，腹壁呈正八角形。托盞造型優美，色彩豔麗，工藝精湛，是最完整的一套元代琉璃托盞。

　　江蘇省蘇州張士誠母曹氏墓中的大型涅白色琉璃圭，長四十二點五公分，下寬六點八公分，上寬六點五公分，是最大的元代琉璃器。

【閱讀連結】

　　西域琉璃製品在元代的社會生活中亦處處可見。

　　耶律楚材《湛然居士文集》有〈和許昌張彥升見寄〉詩一首，其中有「何日安車蒲輪詔，公入北闕，葡萄佳釀爛飲玻瓈缸」之句，描述西域人將葡萄酒貯於琉璃瓶中。

　　這種貯藏葡萄酒的方法，亦為元廷御製葡萄酒效仿，據《元史‧祭祀志》的記載，琉璃瓶為這時太廟中重要的祭器。

五彩輝煌 明清時期的琉璃

明代的琉璃被稱為「藥玉」，因疆域內玉材匱乏，故而藥玉替代真玉進入輿服制度。那時的百官朝服，三品以上可佩真玉，四品以下佩藥玉。同時興起琉璃建築。

清代康熙、雍正、乾隆三朝盛世的出現，使明末遭到巨大破壞的博山琉璃得到了護養。從博山購買料條，低溫加熱熔軟之後，由民間匠人製成動物、瓜果等料器。

嘉慶朝以後，清宮玻璃廠的生產規模和技術發展日趨式微。嘉慶朝無創新，時有減產或停產。清末，玻璃廠生產略有好轉，但已無法再現輝煌。

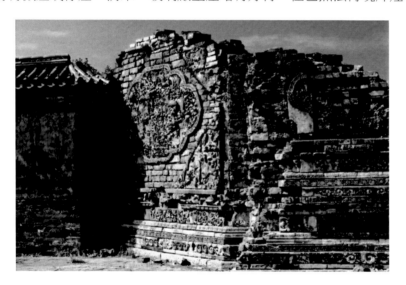

雅俗共賞的明代琉璃器

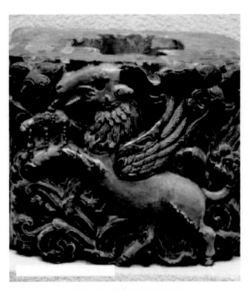

■明代琉璃構件飛羊

隨著明王朝的成立，琉璃作為傳統的王室禮器，在明朝強大的政治力量下，朝著「仿漢代」的方向發展。作為皇室的正宗使用器具，明朝琉璃明確劃分了傳統琉璃的製造方法，和各自不同的使用範圍，深刻地影響到琉璃器的經典傳承。

當時的琉璃被稱為「藥玉」，《明會典‧文武官員冠服》中規定，四品以上官員的「帶板」和「佩」使用藥玉；而《明制》中則說「狀元二梁，緋羅、圓領、巾單錦綬，蔽膝、紗帽……藥玉珮、朝靴……皆御前頒賜……」，殿試後狀元所用藥玉為皇帝所賜。

其中帶板的形制有些類似唐帶板，但相比較要小型化。

但是在具體的形制方面，琉璃類似同時期的玉器，並符合《明制》中的相關規定。

如江蘇省揚州梅花嶺的史可法衣冠塚發現的藥玉帶飾，長九公分，寬六公分，帶板為長方形，涅白色，侵蝕較重。帶板上的革鞓已朽。

另外其他地方也發現有明代藥玉組佩等，都極似真玉。

從以上藥玉琉璃製品可見，明代的琉璃製造技術已經相當成熟。在作為明代官方禮儀用具方面，琉璃被限制於混濁的「仿玉」模式。

明代的工匠在燒製這些宮廷禮儀用品的時候有意在其中加上大量的混濁劑，達到半透明甚至不透明的「藥玉」質地。

明代文學作品小說開始出現，琉璃仍然被譽為中國五大名器之首、佛家七寶之一，在著名的《西遊記》中，沙僧就是因為打破天宮中一個琉璃盞而被貶下天庭的，可見當時琉璃品的珍貴。

明代宋應星的《天工開物》中記載了當時琉璃製作的全過程。

根據明代曹昭《格古要論》記載：「罐子玉，雪白罐子玉係北方用藥於罐子內燒成者。若無氣眼者與真玉相似。」可見是將琉璃稱為「罐子玉」。

如一件明代的琉璃釉大罐，高二十公分，口沿九點五公分，底足十四公分，器形規整，琉璃釉色純正，滿身的開片非常漂亮，身上有些燒製的窯點。

明嘉靖《青州府志》記載：

「琉璃器，出顏神鎮，以土產馬牙、紫石為主，法用黃丹、白鉛、銅綠焦煎成之。珠穿燈、屏、棋局、帳鉤、枕頂類，光潤可愛。」

從這裡可以看出，當時所生產的琉璃簾已經可以顯示出「光瑩可愛」的光澤，作為較次技術生產的珠穿燈、屏風、棋子已經成為雅俗共享的實用器具。

《益都縣志》載：「其器用：淄硯、琉璃、瓷器。顏神鎮居民獨擅其能，鎮土瘠确而民無凍餒者以此。」

顏神鎮，就是山東博山，這裡發現了元末明初的琉璃作坊遺址，經論證，為中國最早的古琉璃窯爐遺址。發現大爐一座、小爐二十一座。

大爐的用途是礦石熔化成玻璃汁，小爐則是每座生產一種產品，其產品主要為簪、珠、環等。如在博山遺址中，即發現了大量的琉璃簪、珠、環等。

根據在遺址中發現的瓷器特點和一枚「洪武通寶」銅錢，認定該遺址年代應為元末明初。在該遺址下面的文化層中，發現有瓷器、瓷窯窯局和「開元通寶」、「政和通寶」、「至和元寶」銅錢各一枚。

開元，為唐玄宗時的年號；至和，為宋神宗時的年號；政和，為宋徽宗時的年號；以元字開頭的年號，在宋、金、元時有多位皇帝使用過，時間最早的為宋神宗使用過的元豐。

由此可以推斷，至少唐朝開始，已在此頻繁活動。而元末明初的琉璃作坊遺址，不會是博山琉璃的發端。博山琉璃的起源，應在元代以前。至少元代博山的琉璃生產已具備相當的規模，博山是可以認定的中國琉璃的發源地之一。

博山琉璃經過了元末的發展，逐步成為當時中國範圍內最大的琉璃生產中心，也成為當時進貢明代朝廷琉璃製品的主要產區。在工藝上，由隋唐時期發展出的玻璃吹製手段幾乎被棄用，轉向了早期窯鑄的方式。

明代琉璃的集中製造工藝第一次為書籍所系統記載。成書於清康熙初年的《顏山雜記》的作者孫廷銓，就出身於博山琉璃生產世家，早在明洪武初年，孫氏家族就領宮廷「內管監青簾世業」，為皇宮製作玻璃器物。

在《顏山雜記》中記載了明代琉璃貢品的情況：

「琉璃之貴者為青簾。取彼水晶，和以回青，如箸斯條，若水似冰。緯為幌簿，傅於朱櫺……用之郊壇焉，用之清廟焉。隸於司空，以稱國工。」

這就是說，明代琉璃品中最貴重的要算是青簾。用無色透明的琉璃材料，加上藍色材料，再製成筷子粗細的光潔晶瑩的條狀珠。把它串成珠簾，懸到宮殿的朱漆大門上。這種青簾只用於郊壇、清廟等處。

至於皇家的珠簾為什麼非要用單一的藍色，《顏山雜記》的解釋是「義取乎青，象蒼穹，答玄覛也」。這象徵「青天」的青簾，當然只有在祭天的「郊壇」和祭祖的「清廟」才能懸掛，其等級規格自然是尊崇無比的。

在古詩詞中常常可以看見「珍珠簾」、「珠簾」、「水晶簾」的字樣，南宋周密有一闋詞〈珍珠簾〉，詞中有「是鮫人織就，冰綃清淚」之句，顯然是化用鮫人泣淚成珠的典故。清淚，自然是珠滴的形狀，也可見所謂琉璃簾，就是用顆顆「清淚」般的琉璃珠串成的，而其效果就像一幅明滑的冰綃。

「鮫人織就，冰綃清淚」的描寫，與「紅絲穿露」「水晶簾影露珠懸」在形態上如此相似，可以推測，珍珠簾、珠簾、水晶簾，其實都是琉璃簾。「紅絲穿露」、「冰綃清淚」，就是長串的玻璃珠成排地懸在一起，形成一道晶瑩的玻璃簾幕。

元人馬祖常還有《詠琉璃簾》詩，說「吳儂巧製玉玲瓏」，「萬縷橫陳銀色界，一塵不入水晶宮」，把琉璃簾的形態，用詩語句說得很清楚，玲瓏如玉的珠子，一條條連排在一起，明亮如銀，澄澈如水晶。

不過，從詩人們的描寫來看，既然被稱為「水晶簾」，又或如「露珠」「清淚」，那麼珠簾一定是以微含青綠的透明珠為主的琉璃「青簾」了。

從這一時期的記載中我們可以得知，明代對於古代傳統的透明琉璃的恢復已經到了相當的水準。雖然此類物品存世較少，但為清代後期琉璃工藝的迅猛發展做好了鋪墊。

據明代舉人黎遂球所寫〈琉璃盎雙紅魚記〉：

「琉璃為盎如珠，形可徑寸。水肉焉，畜小紅魚一雙，懸於庭際。水與琉璃一色，其於空虛亦復一色。魚視之，不知其幾何水。魚因琉璃得影，近或小，遠或大；以其形圓，故影或互見而交出。魚觸而相戲。又不知其幾何魚，人視魚如交……」

這段生動有趣的記載，說明了當時琉璃魚缸深受世人的喜愛。

明代的寺院中也保存了一些比較精美的琉璃容器，如北京護國寺西舍利塔出土的蓮瓣口沿的琉璃盤、碗各一件，都是白色半透明。

北京天寧寺發現一件深藍色琉璃盤，口徑二十一點七公分，通體深藍色，晶瑩剔透。

還有明成化年間琉璃羅漢像，高一百二十一公分，寬六十一公分。羅漢面頰豐滿圓潤，眉清目秀，口微閉，大耳，為一年輕僧人形象。

身穿袈裟，袈裟以綠、黃色為主，邊緣飾精美的花紋圖案，衣紋簡潔自然。身後墨書「功德施主楊某同妻楊張氏，化主道濟，匠人劉某。成化二十一年十月初一日」等字。這些字中，有的字跡已經模糊不清，無法辨認了。

明代墓葬中的琉璃器並不多見，僅有琉璃圍棋子和琉璃帶板。這是由於琉璃器在民間普及，達官貴人不再珍愛的緣故。

《大明會典》記載：為滿足建設南京城的需要，明太祖曾下令，自洪武二十六年在城南聚寶山建立了由七十二座琉璃窯組成的御窯廠，燒製各類琉璃建築構件。

琉璃窯採用倒火焰窯，琉璃構件的陶胎的用土，專門由安徽運來。琉璃窯的琉璃窯渣也時有發現。

在明代，琉璃瓦的發展達到了空前的程度，明遷都北京，為北方地區帶去了建築琉璃瓦的製作工藝。雖然傳說中隋唐時期始建的大明宮，不僅屋頂全部使用琉璃瓦，還使用了表面雕刻蓮花的綠釉琉璃磚，其規模之大影響了整個北方建築的整體風格。

如建於明初的代王府前的大同九龍壁通體使用琉璃磚，長四十五點五公尺。基座為須彌座造型，頂部斗栱瓦壟。氣勢雄渾，金碧輝煌，是現存最大、最早的琉璃照壁。

明代宮殿以黃色琉璃為尊貴，雕塑裝飾的規模超過以往，寺廟的遺存實物也豐富。如太原的晉祠、平遙的武廟、城隍廟、介休后土廟、城隍廟、五岳廟、趙城廣勝寺、解縣關帝廟、陽城壽聖廟、晉城海會寺等。此外，還有琉璃寶塔、樓閣、牌坊、照壁、神龕等。

古金陵大報恩寺是明成祖朱棣為紀念其生母所建。工程自公元一四一二年始建，十萬民工，歷時十九年基本建成，宣德皇帝欽命鄭和參與工程建設，並主持了落成大典。

　　古金陵大報恩寺是皇家寺廟，所有建築皆依皇家規制，其鼎盛時期範圍達「九里十三步」，曾與靈谷寺、天界寺並稱金陵三大寺，是明時百寺之首，當時掌管中國佛教事務的專門機構「僧錄司」也設於此。金陵大報恩寺是明初刻經、印經中心，是義學講壇。明永樂皇帝賜封共為「第一塔」。

　　報恩寺內五彩琉璃塔高約七十八公尺，九層八面，琉璃塔以五色蓮台為基座，其外觀全部是白瓷磚和五色琉璃瓦。白瓷磚嵌於塔的外壁，每塊瓷磚中央都有一尊佛像。

　　據載每層所有磚數相等，只是體積自下而上逐層遞減。塔體自下而上逐層縮小，每層的覆瓦、拱門均用赤、橙、綠、白、青五色琉璃貼面。

　　拱門用五色琉璃構件拼接而成，上有飛天、雷神、獅子、白象、花卉等圖案，造型生動，製作精美。塔頂有黃金製成的寶頂，下面有九級「相輪」，之下為「承盤」。

　　塔頂和每層飛簷下都垂懸金鈴鳴鐸風鈴一百五十二個，金鈴聞風而鳴，禪意陣陣。塔身內置有一百四十六盞長明燈，由百名少年童子，日夜輪值管燈，使之晝夜長明不熄，每日耗油五十一斤之多，白天光亮耀日，入夜如火龍懸掛，華燈耀月，數十里外可見。

　　大報恩寺所有琉璃物件大都產於雨花台四部芙蓉山、眼香廟，窯崗村一帶，當時有技術工匠達一千七百多名，成為明初南京琉璃製品生產基地。

　　南京皇家寺廟大報恩寺琉璃塔被世人稱為中世紀世界七大奇觀之一，其建築藝術成就被譽為「中國之大古董，永樂之大窯器」。塔址附近還發現一批五彩琉璃構件，為永樂年間燒造。明末張岱的《陶庵夢記》，清代張尚瑗的《石里雜記》均有關於琉璃寺的記載。

　　明代輸入的西域玻璃製品，除器物和工藝品外，一些物品還具有醫療的功用。李時珍《本草綱目》道：「玻瓈，熨熱腫，琉璃，水浸熨目赤」，並稱為「水玉」。

　　《普濟方‧眼目門》載錄了這一用進口的西域「玻璃珠」治療眼疾的方法：「主驚悸心熱，能安心明目，去赤眼翳障，熨熱腫，以玻璃珠，此西國

寶也，是水玉，或云是千歲水化之。應玉石之類，生土中，未必是。今水晶珠。」

《証類本草》也記載：「精者極光明，置水中不見珠，熨目除熱淚，或云火燧珠，向日取火。」

【閱讀連結】

清康熙皇帝南巡時曾登臨報國寺琉璃塔，並賦詩讚之：「湧地千尋起，摩霄九級懸。琉璃垂法相，翡翠結香煙。締造人工巧，流傳世代遷。曠然彌遠望，萬象拱諸天。」

清乾隆皇帝登臨此塔，親自題寫九級匾聯，依次為：「真人覺路；化成資備；舍衛莊嚴；無際丹梯；攬妙鬟雲；心遊萬仞；空中風濤；手捫星斗；無上法輪。」

遺憾的是，大報恩寺和琉璃寶塔這些宏偉建築今世人已無法看到。其覆瓦之式、雕繪之紋只能在南京市博物館中看到部分琉璃構件。

▌走向輝煌的清早期琉璃器

■精美的清代琉璃構件

《清史稿 · 盛京五部 · 工部》中記載「黃瓦廠，五品官一人，侯姓世襲」。相傳，明朝末年，清太祖努爾哈赤統率部隊占領瀋陽和遼陽之後，為了鞏固其統治政權，由新賓遷都到遼陽，在遼陽建東京城。

琉璃工匠侯振舉為表忠心，特意精心燒製一批綠色釉的碗和罐等，專程送到遼陽捐獻。努爾哈赤一見琉璃製品，喜出望外地說：「析木城送來的綠釉碗、盆、大瓶子是對國家有用之物。金銀算什麼？天冷不能穿，飢餓不能食，匠人所造之物，才是真正的寶貝。」隨即，努爾哈赤對工匠授予守備的職位，賞銀二十兩。於公元一六二二年封其琉璃窯為「御窯」，所造琉璃製品供瀋陽盛京建築群外，福陵、昭陵、永陵均由其提供。

琉璃瓦中有的有「龍紋」，有的有「永陵四碑」字樣，有的有「昭陵角樓」字樣。

清朝入主中原後，北京老琉璃瓦戳記上所提到的四種琉璃瓦燒製的行當分別是：窯戶、配色匠、房頭、燒窯匠。其中「窯戶」是指窯主，即掌門人；「配色匠」是指配製彩釉的師傅；「房頭」是指製作鴟吻和脊獸的師傅；「燒窯匠」是指掌握火候的燒窯師傅。

其中以配製彩釉最為關鍵，配色匠只掌握百分之九十的配方，而最為要緊的祕方只能由窯主一人掌握並親自操作，那個祕方叫「配色摺子」。

清代琉璃雕塑，自康熙以來逐漸恢復發展，如臨汾寺雲寺之琉璃塔，方形六級，每級四壁間均嵌以三彩琉璃佛像及花紋等。位於山西太原的介休后土廟是一座五六進院澆的建築群，均以華美的琉璃雕塑作裝飾。

清代早期，琉璃的製造和統籌使用已經為國家統一管制。由於清前三代，社會處於休養生息階段，對於工藝品的生產並沒有過多的發展。但自康熙開始，琉璃技術重新開始大步發展。

「清承明制」，對於急於將自己樹立為漢正統的康熙大帝來說，他在自己制定的滿漢交融的國策裡，特別地加入了對琉璃這一漢皇室獨有工藝的關注。

在康熙皇帝的倡導下，清廷宮中專門設置了宮廷內務府造辦處，引進了大批西方的傳教士，對中國現有的琉璃製造工藝進行改良，並設立專有的「大清琉璃廠」，派官監製料器和琉璃製品，專供內宮玩賞和使用。

清宮養心殿造辦處琉璃廠於公元一六九六年成立，製造了大量的琉璃器皿。清早期，順治到雍正時期，琉璃生產技術已經達到很高的水準，

康熙時期的成就表現在創造套料，並使單色玻璃器的製造達到了爐火純青的地步。器型完全摒棄了唐宋以來的薄胎瓶、簡單的杯、碗造型，而是兼採玉器、瓷器等其他工藝品類的優秀器型，創造出全新的琉璃形制，例如玻璃水丞、魚缸、筆筒等。

從顏色上講，康熙朝琉璃色彩豐富，色度純正、豔麗。製造工藝有套彩、刻花等，並從此時起，開始出現刻款，一般為「康熙御製」雙直行篆書陰文款，採用跎玉方法鑴刻款識。

如有一件帶「康熙御製」刻款的琉璃水丞，高七公分，口徑二點八公分，水丞由透明白玻璃吹製而成，圓形平底，下闊上斂，小口有蓋。

腹外切磨出八個平面，似蓮瓣圍繞一周。蓋的表面切磨成六角形連鎖紋。器底陰文篆書「康熙御製」四字款。 此水丞運用了西方切磨寶石的技法，質地純淨透亮，造型端莊，裝飾新穎。

再如康熙琉璃撇口缸，高十一點六公分，口徑二十一點五公分，底徑九點六公分，缸吹製而成。圓形，撇口，矮圈足。通體呈無色透明玻璃，口沿飾金邊一周。缸雖壁薄如紙，但造型卻很規範，說明製作難度較大。

在由康熙主導的這場「漢化」行動中，被復原的不僅有傳統的琉璃藝術，還出現了大批量的陶瓷仿青銅器型的裝飾用品。如燭台、尊等。

如清藍琉璃刻花燭台，高二十八點五公分，盤徑六公分，這件燭台是用藍色琉璃製成的，上下分為幾部組合而成的，最上面是圓形小碗，正中有一銅製蠟扦，其下有一圓管形立柱，柱下為大口徑淺盤，淺盤下又有一圓短柱，管形，最下面是覆碗式高足，造型周正穩重，比例勻稱。

器物表面有線刻陰文圖案裝飾，為纏枝蓮花紋和捲雲紋，刻紋內填金，藍地金紋，雅潔清淡。

清代的纏絲玻璃、套色雕刻琉璃及鼻煙壺等成為世界琉璃藝術的珍品。

如康熙白琉璃十二棱弦紋大罐，高三十點五公分，口徑十一點八公分，腹徑二十五點二公分，底徑十四公分，罐吹製而成。直口，豐肩斂腹，外底心凹入。通體呈白色半透明琉璃，腹部自上而下飾凸起的螺旋紋十二道。螺旋紋等距排列，均勻流暢，富有節奏感。

大量精美絕倫的清代琉璃廠琉璃器問世，雖與「康熙盛世」有關，但與雍正的關係更為直接。雍正登基後，對社會進行了一番改革，大大提高了各種技術藝人的社會地位。

　　雍正時以琉璃代替寶石成為典章制度，琉璃器也作賞賜大臣之用。雍正朝注重琉璃顏色的調配研究，能仿瑪瑙、翡翠、琥珀、蜜蠟等色，且都呈色精妙。

　　雍正時期琉璃廠由養心殿造辦處遷移至圓明園六所，其作品基本上沿襲康熙年代的技術，但色彩豐富而豔麗，造型上有很多採自於宣德爐、漆器、玉器等，質地也不錯。而這一時期的款識為「雍正年製」四字楷書款，其排列方式有雙直行陰文和橫排單列陰文等形式。

　　如雍正黃琉璃橘瓣式渣斗，高九點九公分，口徑九點七公分，此器喇叭狀口，大而外侈，向下內收成束頸，腹部橘瓣狀隆起，腹與足連接處內束。

　　通體橘黃色，以凹凸手法塑成十六瓣橘瓣狀，造型典雅，色澤鮮豔。底部中心雙線方框內陰刻楷書「雍正年製」雙直行款。

　　這件渣斗的顏色豔麗，俗謂雞油黃，色度均勻、純正、潔淨，呈色難度很大，不愧為清早期琉璃器中的佳作。

　　再如雍正黃色琉璃六方水丞，高三點一公分，口徑二點三公分，底徑四點八公分，水丞為有模吹製，再經思索而成。通體淺橘黃色，透明。器身縱向六菱形，直口，鼓腹，平底。外底中央碾磨一粗方框，其內有「雍正年製」雙豎行楷書款。形制秀麗，色澤雅緻，表面光滑。

　　與此件類似的還有雍正黃琉璃球形水丞，高五點六公分，口徑兩公分，此水丞主要是以黃色琉璃製作而成，通體呈圓球狀，新穎別緻，器上開一圓形小口，底部略平，陰刻雙直行「雍正年製」四字款，外以單直線方框圈欄。

　　其腹內可貯水，並附有一銅製小勺，是置於書案上的貯水器。這件水丞的顏色豔麗而潤澤，色度均勻，基本造型新奇、美觀小巧、玲瓏剔透。

　　琉璃八角瓶的造型始見於雍正朝，乾隆時期曾以不同色澤的琉璃進行仿製，產品如出一轍，嘉慶以後仍有製作，但造型沒有規範，質地不純，無法與雍正製品相提並論。

　　如雍正藍色透明琉璃八角瓶，高十四點五公分，口徑二點三公分，足徑四點二公分。瓶八菱形，細長頸，鼓腹，圈足。通體呈透明寶藍色，光素無紋飾。外底中心鐫雙方欄，內雙直行楷書「雍正年製」四字款。

　　該瓶造型規整，稜角筆直清晰，色澤雅緻，晶瑩剔透，雖無紋飾，卻以其精巧的造型、寶石般的色澤和純淨無瑕的質地取勝，格調高雅，顯示了清宮琉璃廠高超的技藝，表明清雍正朝的琉璃製作工藝已達到其巔峰。

　　雍正時期，也有仿古代青銅器造型的琉璃器皿，如雍正藍色透明琉璃尊，高十九點五公分，口徑十六公分，尊圓口，短頸，鼓腹，外撇圈足。通體呈現透明的淺藍色，光素無紋飾。口沿處鐫刻楷書「雍正年製」橫行款。

　　此尊由清宮造辦處琉璃廠製造，器形大而造型規範，屬清雍正朝琉璃品中較大之器皿。琉璃尊表面略泛鹼，有大小不一的氣泡，是受當時琉璃製造技術制約而形成的。儘管如此，該尊仍為清宮琉璃廠早期的珍貴實物。

　　雍正藍琉璃包銅鍍金鏤空雲鳳紋罐。此罐裝飾獨特新穎，是琉璃和銅鍍金鏤雕兩種工藝相結合的產物，在雍正朝造辦處檔案中曾有詳細的記載。

【閱讀連結】

　　清早期除清宮養心殿造辦處琉璃廠外，已知的民間琉璃產地還有山東博山、廣州、北京和蘇州等地。

　　博山在每年向外地輸出琉璃品七千噸以上，產品有青、佩玉、屏風、棋子、念珠、魚瓶、簪珥、葫蘆、硯滴、佛眼等幾十種。有些琉璃珠飾曾出口到東南亞各國，有些珠子還被轉銷到北美洲，受到印第安人的歡迎。

▌極度興盛的清中期琉璃器

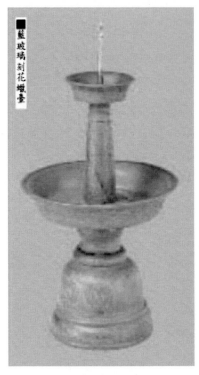

■藍玻璃刻花蠟台

　　清中期，即乾隆至嘉慶初年，是清代琉璃生產的極盛期，這個時期的代表作仍然是清宮琉璃廠的產品。

　　乾隆時的琉璃器型華麗，花紋精美，是清代琉璃生產的極盛時代。主要器物有爐、壺、瓶、缽、碗、杯、盤、尊等，顏色有白、黃、藍、青、紫、紅等三十餘種。

　　如乾隆孔雀藍琉璃長頸瓶，高二十七點三公分，口徑八點六公分。瓶微撇口，長頸，圓腹，圈足。通體為不透明孔雀藍色玻璃，光素無紋飾。

　　底中心處陰刻「乾隆年製」楷書款。此瓶係清宮造辦處琉璃廠造，屬皇家陳設品。該瓶器形端莊大方，線條流暢，色澤嬌豔，表面平滑光亮，是乾隆朝獨具風采的工藝美術品。

　　乾隆琉璃器形中有大量模仿宋代瓷器，但往往比例誇張，玻璃薄如蛋殼，晶瑩剔透，色如寶石。

　　如乾隆透明藍琉璃花口式碗，高六點六公分，口徑二十公分。此碗圓形，斜壁，圈足，口沿作豁口六個，似花瓣形。通體呈透明藍色。底中心單方框內陰刻楷書「乾隆年製」四字款，工藝精湛，是乾隆時期藍色琉璃器的代表作。

　　乾隆時期的琉璃器，還運用了套料、金星料、攪胎、琺瑯彩等多種裝飾方法。

　　其中，琉璃裝飾藝術最重要的創造應是「套料」，也就是在白琉璃胎上黏貼各種彩色琉璃的圖案坯料，然後經碾琢而成。另外，套料也有許多以彩色琉璃為胎。

　　如乾隆白套藍琉璃雙耳瓶，高十八點六公分，口徑七點五公分，底徑六點九公分，此瓶以涅白色琉璃做胎，其紋飾及雙耳均為藍色琉璃。

　　瓶口向外撇，頸部較細，腹部較闊，足矮，底平。雙耳作夔鳳形，係單獨成行後加熱黏於瓶體之上。頸部飾俯仰蕉葉紋，腹部飾纏枝花卉紋，足處飾蓮瓣紋。足底陰刻「乾隆年製」楷體款，字呈上下左右排列。

　　再如乾隆白套紅桃蝠紋瓶，高十四點三公分，口徑六點三公分，腹徑七點五公分，足徑五公分。瓶吹製而成。撇口，細頸，鼓腹微有下垂，足微外撇，平底。

　　通體以白色琉璃為胎，外套金紅色的花紋。一株桃樹自底部彎曲向上，老幹新枝，十分茂盛，上面花朵爭豔，果實纍纍。

　　其間有蝙蝠、蜜蜂穿飛，秀石之上還有靈芝和菊花。圖案生動，又寓意吉祥。外底陰刻「乾隆年製」楷書款，字作上下左右的排列。

　　類似的還有乾隆白地套紅琉璃八卦梵文杯，高十點三公分，口徑九點三公分；乾隆白地套紅琉璃雲龍紋瓶，高二十九點五公分，口徑九點五公分，花紋繁縟，胎體厚重，是乾隆時期套料玻璃中較大件作品之一。

　　乾隆白地套藍琉璃朝冠耳爐，高十八公分，口徑十一公分。而乾隆白地套藍琉璃纏枝蓮紋碗，高五點三公分，口徑十二公分。此碗玻璃胎質純淨，有如羊脂白玉；套料紋飾精細，宛若寶石鑲嵌。

　　在套琉璃器物中，以白套紅居多，白色潔淨，紅色鮮豔，二者搭配具有良好的視覺效果。該瓶色澤鮮麗嬌美，雕琢精良，花紋布局疏密得當。

　　常規套色琉璃器以白色為胎體，然後套各種顏色的琉璃進行裝飾。而也有突破常規，以深色套淺色，能取得新鮮活潑的視覺效果。

　　如乾隆藍套綠琉璃螭紋水丞，高三點九公分，口徑三點三公分，足徑二點九公分，水丞圓形，收口，鼓腹，圈足。器身以海藍色琉璃為胎體，以淺綠色玻璃作裝飾。

　　器表陽起雙螭紋，首尾相連，口沿及足底各飾弦紋一周。外底鐫單方欄，內雙豎行楷書「乾隆年製」四字款。水丞上螭紋雖小，但靈動矯健，為浮雕琉璃器的精湛之作。

　　與此類似的還有乾隆黃地套紅琉璃龍紋缽，高十三點三公分，口徑十四點二公分；黃地套紅琉璃壽字蓋豆，高十七公分，口徑十五公分；紅地套藍琉璃花蝶紋瓶，高二十四點七公分，口徑七點七至七點二公分，此瓶料色鮮豔，紋飾精美，生動活潑；黑地捺彩琉璃扁圓煙壺，高四點五公分，口徑一公分。充分反映了乾隆時期琉璃生產的高超技藝。

　　乾隆、嘉慶初年的琉璃風格與前期相比截然不同，以追求華麗、繁縟為特色，款識分布方式有兩種，一種是雙直行，一種是刻於器底周邊上、下、左、右各一字的形式。

　　字體則有楷書、篆書兩種，而且款識還有單方欄、雙方欄、圈欄、不加欄等多種形式，另外，還有一種「大清乾隆年製」六字三直行楷書陰文款。

　　如乾隆紫粉色琉璃浮雕荷花紋水丞，高四點四公分，口徑二點六公分，腹徑五點五公分，足徑二點五公分，水丞吹製而成。圓形，小口，球形腹，外底凹入。

通體為紫粉色不透明琉璃。周身飾通景荷花圖，荷花迎風搖擺，風姿柔美，下面是漣漪的水波紋。花紋採用浮雕技法，所以凸起與平面，顯得立體生動。外底碾琢「乾隆年製」楷書款，四字作上下左右的排列。

與此類似的還有乾隆藍色琉璃水丞，高二點八公分，口徑三點三公分，底徑四點二公分，通體天藍色不透明琉璃製成，光素無紋飾。斂口，扁圓形腹，下斂，平底內凹。底中心陰刻單方框「乾隆年製」雙豎行楷書款。此水丞為清內務府養心殿造辦處琉璃廠燒造，造型工整，色澤均勻。

「三式」即爐、瓶、盒的組合，是置於室內燃放香料的成套用具。其組合方式始見於清朝，似與滿族的生活方式有關。

造辦處曾以琺瑯、銅鍍金、玉、瓷等材質製作了大量的三式，有的器物上還鐫刻著所陳設的宮殿名稱和千字文順序。琉璃質地的三式則不多見。

如乾隆粉紅色琉璃戧金纏枝花卉三式，爐高七點六公分，口徑八點六公分，腹徑十點五公分；瓶高十二點七公分，口徑二點三公分，腹徑五點七公分；盒高三點七公分，口徑六點六公分。爐為雙耳，三足，爐內置銅鍍金膽以備燃香之用。瓶為馬蹄式。盒為圓形。

三式均以粉紅色琉璃製成，上飾戧金纏枝花紋。底陰刻楷書「乾隆年製」四字款。此三式係清宮造辦處玻璃廠造，小巧精緻，玻璃色澤醒目亮麗，為乾隆朝戧金琉璃之佳品。

乾隆時期經常有仿製青銅器、瓷器的爐、豆、斝等琉璃器。如乾隆黃地套紅琉璃壽字蓋豆，高十七公分，口徑十五公分，蓋豆以黃色琉璃為胎，外套紅色琉璃為圖案。

全器由三部分組成，上部為一個帶蓋的扁圓形盒，以纏枝蓮紋和團壽字為飾；中部為圓形立柱，環飾纏枝蓮紋；底部為覆碗式足，上飾纏枝花紋和勾連雲紋各一周。此豆的造型由商周時期的青銅器演變而來，器形周正，紋飾則為清代風格。

筒式爐造型新穎，在套琉璃器物中比較少見。如乾隆白套琉璃纏枝花筒式爐，高六點八公分，口徑七點二公分，爐為有模吹製，足為模壓，再經黏接而成。

爐身圓筒形，平底，三馬蹄形足。通體以白色琉璃為胎體，外套藍色的花紋。器身上、中、下飾三道弦紋，將腹部分為兩段，各飾連續的纏枝菊花紋，上下交錯排列。外底碾琢「大清乾隆年製」橫行楷書款，款下面又一「閏」字，為千字文編號第二十五字。

形制仿古青銅器的也很常見，如乾隆藍色透明琉璃方花觚，高二十五公分，口徑十三點五公分，花觚方形，撇口，長頸，平底。通體為透明藍色琉璃，底中心處陰線雙方框內陰刻楷書「乾隆年製」四字款。

清代花觚大部分作為五供之一，也可單獨使用。該花觚器形挺拔大方，既存古雅之韻，又顯琉璃材質之明潔清新。

五供是佛堂的供器，計有瓶兩件，燭台兩件，爐一件搭配而成，在崇佛的清代各材質中均有出現。

如乾隆白套藍琉璃五供套，瓶高十八點五公分，燭台高二十二點六公分，厚〇點三公分，爐高二十點二公分。此五器均以涅白色琉璃作胎，其紋飾及雙耳、三足均為藍色琉璃。

瓶紋飾為弦紋、俯仰蕉葉紋、纏枝蓮紋、蓮瓣紋。燭台紋飾為纏枝蓮紋和捲雲紋。爐口部為連續回紋和纏枝蔓草紋，腹部飾纏枝海棠花卉紋。

另外瓶有雙夔鳳耳，平底內有陰刻「乾隆年製」楷體款；燭台中腰處有陰刻「乾隆年製」橫行楷體款；爐有雙朝冠耳，三獸首狀足，口邊陰刻「乾隆年製」橫排楷體款。

蠟台作為五供之一，也可以單獨使用。如乾隆藍琉璃戧金花卉紋蠟台，高二十八點五公分，盤徑六公分。蠟台由蠟扦、大小兩個撇口淺盤、立柱、覆碗式高足等組合，再以銅棍穿連，用螺絲緊固而成。器表陰刻纏枝花卉和捲草紋，紋內戧金。高足上飾弦紋，弦紋之上陰刻填金橫行楷書「乾隆年製」四字款。

　　此蠟台以海藍色不透明琉璃模製而成，造型優美，線條流暢。其裝飾採用了髹漆工藝中的戧金漆技法，藍色琉璃晶瑩璀璨，戧飾的金色紋飾華麗美觀。

　　與佛教有關的還有清乾隆透明琉璃藏式佛塔。清宮造辦處檔案記載，乾隆二十二年、三十九年均製作過玻璃塔。

　　乾隆年間是中國工藝美術發展的鼎盛時期，各種工藝品種均得到了突飛猛進的技術發展，琉璃器自然也不例外，許多琉璃製造方面的難關都是在這個時期攻克的。

　　攪料工藝是乾隆時期創造的一種新的琉璃裝飾工藝，其工藝過程比較複雜，類似於擰絲。乾隆時期內務府養心殿造辦處的琉璃廠燒造了一些攪胎琉璃瓶，其製造工藝更為複雜，需要經過多次的吹製、纏繞、充氣、黏合方可製成。

　　如乾隆藍白紅攪胎琉璃瓶，高二十點八公分，口徑十一公分，瓶喇叭狀圓口，口沿外撇，頸直且較長，約占全器的二分之一弱。腹部類鵝卵形，最大徑偏上，近底處束緊，高圈足。足底陰刻楷書「乾隆年製」四字款分布周邊的上、下、右、左處。

　　瓶的口沿和足部為碧綠色，頸、腹部飾白、藍、紅三色相間的條帶紋，斜向纏繞全器，其顏色的相間規律為白、紅、白、藍。

　　此瓶顏色純正，質地潔淨，造型雅緻，紋飾流暢活潑，如行雲流水，為本來靜止的器物注入了勃勃生機，是不可多得的古代琉璃珍品。

　　乾隆時期是中國琉璃器發展史上最輝煌的時期，尤其表現在琉璃品種繁多，工藝技術高超，這是因為既有前人的經驗積累，又加上外來技術的引進和吸收，特別乾隆時期開始兼採玉器、瓷器等各類工藝品的優秀造型，創造出全新的琉璃形制。

　　渣斗即為吐盂，是宮中生活用品之一，其質地多為瓷器、銅器和琺瑯器，而琉璃製的渣斗則十分少見，琉璃渣斗更是乾隆以前琉璃器造型中所沒有的。

如乾隆綠琉璃渣斗，高八點七公分，口徑七點七公分，腹部渾圓，平底取直，高頸侈口，頸下部收於腹上線，口為喇叭形，外沿與腹部外輪廓取齊，器雖小，但造型嚴謹，比例勻稱，立之穩定，觀之大度。

通體由透明綠色琉璃磨製而成，飾有連續的六角形裝飾。此渣斗琉璃質地純淨，透明度極佳，所磨製的幾何紋樣有立體效果，為清乾隆時期的精品。

金星琉璃，亦稱金星料或溫都里那石，因在深茶色或紅褐色琉璃體內有點點金星閃爍而得名，是在養心殿造辦處琉璃廠於乾隆初期燒造成功的。

金星琉璃是在熔融過程中的琉璃料中撒入金粉，然後製成塊料，再根據器物的設計需求，將塊料剖割、切削、思索成器；也有利用某些金屬，如銅等物質在琉璃中溶解度很小的特性，從而可在一定溫度下從琉璃中提取，獲得金屬色澤的閃光。

如乾隆金星琉璃起突花蝶飾瓶，高十二點三公分，長六點三公分，寬四點六公分。瓶身呈橢圓形。細頸，長身，圈足，有蓋。

瓶體外盤繞茂盛的葫蘆藤一株，盤旋曲折直達蓋頂。藤蔓上輪葉漫捲，並散垂著兩個葫蘆，更有蝙蝠穿飛行其間。整體裝飾呈起突效果，玲瓏精巧，生動有致。

乾隆時期的金星琉璃製品形式多樣，除日用品以外，還廣泛應用於花插、洗、盂、山子、如意、臂擱等製品中。

乾隆金星琉璃桃式花插，高十五點五公分，長二十二公分，寬十二公分。花插以金星琉璃雕刻思索而成。

一枝桃樹老幹直立，鏤空作花插。其側生枝盤曲於立幹，果實纍纍，一顆碩大桃實鏤空作水丞，上附花葉紋紐蓋，另一小桃實鏤空亦作水丞。該器雕刻技法嫻熟，深雕與淺刻相結合，玲瓏剔透，生動逼真，融觀賞和實用為一體。

乾隆金星琉璃葡萄葉式洗，長六點七公分，寬六點四公分，高一點三公分，洗以金星琉璃雕琢而成。作葡萄葉式，葉邊曲折捲起，形成淺洗。外壁

浮雕葡萄一株，葉片肥厚，果實飽滿。此器用誇張手法，將造型與裝飾巧妙地結合為一體，可謂匠心獨具。

乾隆金星琉璃天雞式水盂，高十五公分，長二十一點五公分，水盂天雞形，鴨嘴，鳳尾，臥姿回首，羽飾精緻華美，用失蠟法製成。

天雞是古代傳說中的神鳥，《古小說鉤沉》載：「東南有桃都山，上有大樹，名曰桃都，枝相去三千里。上有一天雞，日初出，光照此木，天雞則鳴，群雞皆隨之鳴。」採用天雞造型是取其神威以保平安之意。

山子本是玉石雕擺件工藝中的一種，這種工藝多表現山水人物題材，要求製作者有較高的造型能力、富有創造性的構思能力和較高的文學藝術修養，乾隆時期，將這種工藝與金星玻璃工藝結合起來。

如乾隆金星琉璃「三陽開泰」山子，高十二點五公分，長二十二公分。山子作嶙峋山石狀，其間有三隻溫順的綿羊，姿態各異。

山腳下，左邊一羊仰首觀天，右邊一隻低頭下山，另一隻伏臥在山頂上，回首作張望狀，寓意「三陽開泰」。底部中心陰刻雙豎行篆書「乾隆年製」四字款。

山子附精細的黃楊木山石水波紋座。山子中的三隻綿羊體態渾圓，而山石則陡峭險峻，稜角分明，工匠運用不同的雕刻技法達到了剛柔相濟的效果。

金星琉璃如意，高二十點三公分，最高三點四公分。此器造型仿靈芝。通體在金星琉璃上雕刻而成。如意頭雕刻成一朵大靈芝，如意身正反兩面雕刻七朵小靈芝，此如意造型新穎，鏤雕精細，金星琉璃品質亦好。

金星琉璃書卷式臂擱，長十四點三公分，寬四點七公分，高一點二公分，書卷式。上面陰刻船頭獨坐垂釣老翁，四周水面波光粼粼，松石林立，整體畫面猶如工筆繪畫，生動自然。此臂擱質地光潔，金星閃爍。

金星琉璃飾件如金星玻璃猴，小猴單腿跪地，雙臂舉向頭後，雙手捧桃。此器取白猿獻壽之意，華麗美觀，堪稱琉璃器的代表之作。

金星琉璃魚式磬頗為罕見，為清宮裝飾品之一。此金星琉璃魚式磬造型美觀，它改變了金星琉璃器大部分為立體造型的傳統做法，是一種創新。

文房用具中還有銅胎嵌金星琉璃冰裂紋筆筒，和金星琉璃書卷式墨床。墨床乃放置墨塊之文具。

在清宮中曾以多種工藝和材質製作墨床，如掐絲琺瑯、玉石、玻璃等，為數眾多，但琉璃製器僅此一件，且極為精緻，彌足珍貴。

在清代，吸聞鼻煙頗為時尚，華貴別緻的鼻煙壺便成為貴族及文人的新寵，是把玩、炫耀之物。其中，玻璃鼻煙壺以其豐富的色彩、精緻的工藝、多變的造型深入人心，壓花、套料、內畫、琉璃胎琺瑯等琉璃煙壺百花齊放。

因琉璃諧音接近流離失所，不吉利，故改稱「宮料」或「御琉璃」。據傳，乾隆初年，御廠胡姓總監，以善造「料器」著稱，以精白料做胎，吹成花瓶、煙壺、盤碗，其胎型極薄，外畫琺瑯釉彩，這些做工精巧、繪畫細膩的作品，後人稱之為官窯「古月軒」，為稀世珍品。

如乾隆琉璃胎書琺瑯芙蓉花鼻煙壺，高六公分，最大腹徑二點八公分。煙壺葫蘆型。圓底，白色玻璃胎。通體黃色琺瑯地上繪琺瑯芙蓉花紋。壺底署藍色「乾隆年製」楷書款。銅鍍金鏨花蓋連象牙匙。

為大小相同的一對鼻煙壺，均以花蝶為裝飾內容，形狀纖小，線條流暢。

再如乾隆琉璃胎書琺瑯西洋女子圖鼻煙壺，高四公分，腹款二點八公分。煙壺燈籠形。白色琉璃胎上繪琺瑯書。

腹部四開花，前後兩面均繪西洋女子圖，兩側面繪胭脂粉色西洋建築圖。壺底陰刻「乾隆年製」豎兩行楷書款，銅鍍金簪花蓋連象牙勺。

嘉慶時期，琉璃生產基本上繼承了乾隆晚期風格，大多造型較工整，色澤亦較均勻。

如寶藍色琉璃扳指，高二點九公分，口徑二點八公分，扳指係模壓成型。打磨光滑，做工精緻，藍色琉璃中摻有絮狀雜質，類似青金石的生長紋。

高足杯也成為這時琉璃製品的一種常見器型，如透明琉璃蠶絲紋高足杯，高九點一公分，口徑六點九公分，底徑四點五公分。杯圓形，撇口，下斂，酒杯形底座，最下面為圓形平面外展，通體以白色透明琉璃吹做器胎，纏乳白色琉璃絲飾出蠶絲紋。無款。

清中期紫色透明琉璃洗等紫色琉璃作品有六件，它們的色彩完全一致，在紫色琉璃器中最為動人。

如葡萄紫色琉璃桃形墜，最大徑三點八公分，墜為模壓成型。造型生動、逼真，質地純淨，晶瑩剔透，仿紫晶效果。墜上串繫珊瑚珠及數十粒米珠。

紫色琉璃龜式鎮紙，小巧玲瓏，生動可愛，為同類作品中的精品。

還有各色透明琉璃羊膝蓋骨形筆架，筆架係模壓成型。羊膝蓋骨狀，一立一倒，緊密相連。一件通體作暗紅色，另一件由藍、綠兩色組成。質地純淨，透明度較高，造型寫實逼真。

清中期無色透明琉璃臥獅，在同類材質的琉璃器中絕無僅有，極其珍貴。除此之外還有透明琉璃戧金蓮花紋海棠式盤、透明琉璃戧金雙螭紋勺、透明琉璃戧金蕉葉紋蓋碗等。

清中期紅琉璃灑金星水盂造型規整，通體金星閃爍，是清中期琉璃器皿中精品之一。

灑金星除繼承了乾隆時期風格之外，還創造出了其他顏色品相的作品，如藍色金星琉璃水丞、綠色琉璃灑金星水丞等。

清中期仿玉琉璃多作為佩飾，如仿玉琉璃雲蝠佩，通體仿青玉琉璃製成，半透明，晶瑩亮澤，雕刻有朵雲蝙蝠紋飾，無款。

白色琉璃精品中有一件點彩琉璃花盆，通體於涅白琉璃表面以點彩為裝飾，斑點或大或小，或密或疏，自然隨意，生動活潑，是清中期造辦處琉璃器中的上乘之作。

綠色琉璃帶藍葉桃形水丞，呈連葉桃式，造型新穎別緻，與眾不同，微捲的桃葉亦具筆舔功能，且色彩搭配清新淡雅，既美觀又實用。

清中期署嘉慶款的琉璃器皿數量有限，故較為珍貴。如嘉慶琥珀色透明琉璃馬蹄尊，此尊圓口，器形呈馬蹄狀。通體為琥珀色透明玻璃，底中心單方框內有「嘉慶年製」四字款。器型周正簡潔，器表平滑。

除此之外，還有嘉慶寶藍色琉璃八角瓶、豆綠色琉璃渣斗，均為署嘉慶款琉璃器皿中之佼佼者。

清中期多彩琉璃果供，高十三公分，口徑十四點八公分。果供為有模吹製，再經思索而成。表面隆起不同的果實形狀，有桃實、草莓、佛手、石榴、紅果等，其內壁塗飾相應果實的顏色和斑點，想像逼真，如同一顆顆鮮果堆放在一起，形成果山。果供為供品的代用品。

多彩琉璃製品並不多見，類似的還有赭色斑黑琉璃水丞，高三點一公分，口徑三點五公分。水丞為有模吹製而成。斂口，鼓腹，平底內凹。無款。水丞內附一銅鍍金小勺。

通體黑地上散布著許多大小不一的赭色斑點，此小水丞造型玲瓏標緻，彩色鮮豔，色澤純正，應是清中期清宮琉璃廠燒造。

【閱讀連結】

由於清早中期皇帝對於西方科學技術的濃厚興趣，加上大力引入西方玻璃製造技術，使清代的琉璃逐漸走向極盛，同時又恢復了成為傳統的博山琉璃，器形上依舊仿製傳統的玉器、青銅器，力圖達到仿古。

除北京而外，在山東博山、蘇州、廣州等地，都有玻璃生產地，山東博山的產品，曾遠銷東南亞各國。

▍精緻珍貴的清晚期琉璃器

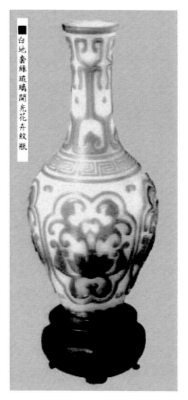

■白地套綠琉璃開光花卉紋瓶

　　清代的琉璃製品多作為宮廷御用的精美禮器，更多地體現了它們作為皇室的象徵意義。如皇家製造的玻璃套色杯、盤或專為賞賜用的琉璃器皿等。

　　道光皇帝有儉德，因此並沒如乾隆時期大大鼓勵宮廷琉璃業的生產。但是至道光年間，博山琉璃業卻進入了興盛時期。鼻煙壺、煙袋嘴等逐漸成為琉璃生產中的大宗產品，充翠仿玉的琉璃產品也開始興盛，琉璃色料的種類大大增加。

　　如道光琥珀色琉璃出稜扁圓形鼻煙壺，高六點一公分，腹寬五點五公分。煙壺扁圓體，上缺蓋。通體琥珀色透明玻璃。腹部磨出幾何形。壺底陰刻「道光年製」雙豎行楷書款。

另外，道光藍料花草蝴蝶紋杯，高四點六公分，口徑六公分，足徑二點九公分。杯藍色琉璃質地，圓口，平底。杯身刻花卉、蝴蝶紋。杯底針刻楷書「道光年製」四字款。此杯堪稱道光時期琉璃器的代表作品。

道光琉璃花草紋盒，口徑七點九公分，連足高八公分，桃紅色琉璃胎，圓口束頸，鼓腹，鑲金屬底，三足。口緣銅扣，連附金屬質平頂蓋。器外壁主要以金彩描捲草、白彩繪小花為飾，近口處塗飾金色一帶，其上有白色草葉紋。

還有一件琉璃水晶羊銜靈芝水丞，長九公分，口徑不足三公分，水晶質地，純淨無瑕，光下略泛淡紫色調，屬於傳世小件玩賞品，「行有恆堂」款。器為臥羊造型，四足屈肢俯臥，頭平昂，尾內收，周身團體靜態安詳。

水丞開口於羊背上，口沿外飾花紋。羊身上在表明結構處以較大的圓弧捲曲紋裝飾，紋飾全部凸起處理。羊頭部加工尤精細，一雙犄角與羊首羊身連在一起，中不留空，骨節清晰可見。口下有羊鬍，口中銜靈芝，羊之形態和善可掬，此器取吉祥福壽寓意。

清代後期，琉璃製品的生產廣泛發展，製作工藝精湛而複雜。琉璃器的品種非常豐富，僅單色琉璃就有二十餘種，複色琉璃包括攪料、金星料、點彩夾金、紋絲等品種，另外還有大量的套料琉璃器。這些琉璃製品晶瑩剔透，華麗精美。

琉璃渣斗的造型來源於瓷器，其特點是侈口、高頸、鼓肚、短足，其口大可與腹徑相等或稍大於腹徑，頸口高度約占全器的二分之一。如果從瓷器再將這種造型向上推，可以從青銅器看到其最早的起源，即可能由商周時期的青銅觚經壓縮變化形成的。

瓷製渣斗出現得較早，而琉璃渣斗則只有清代才有，並且流行於康熙、雍正和乾隆三朝，道光年間雖然數量減少，但仍可見其精美。

如道光綠琉璃渣斗，高九點二公分，口徑七點七公分，渣斗呈豆綠色，不透明。口大而外侈，向下內收束頸，腹部隆起，矮足平底與腹連接處微內束，通體無花紋裝飾。器型不甚規整，底布鐫刻「道光年製」雙直行陰刻款。

　　還有道光琥珀色琉璃渣斗，高九公分，口徑七點七公分，腹徑八點二公分，足徑四點八公分。渣斗吹製而成。撇口，鼓腹，足底微凹。

　　通體為半透明琥珀色，光素無紋飾。琉璃中有大小不一的氣泡。外底中心碾琢陰線單方框「道光年製」雙豎行楷書款，款字體偏大。

　　道光時其他琉璃器型也有所繼承，如瑪瑙色琉璃九瓣花三足花插，高七點五公分，口徑七點五公分，花插模製而成。有九瓣花瓣組成。尖底，下承三乳釘足。

　　杯身以為深淺不同的褐色、白色、灰藍色琉璃交織在一起，形成流動的水渦紋，似瑪瑙石的紋理，自然天成。

　　內壁光素。外壁每瓣為一葉片，雕出主葉脈及網狀細葉脈。該花插造型機裝飾都很新穎別緻，雖然無款，但仍屬道光時的琉璃精品。

　　咸豐年間，開始出現專門銷售琉璃的料貨莊，使博山琉璃的銷售從集市貿易、長途販運，逐漸轉為以博山為中心的全國各地定點銷售。

　　如咸豐琥珀色琉璃直口瓶，高八點七公分，口徑四公分，腹徑九公分。瓶吹製而成。直口，細長頸，鼓腹，外底微凹，習稱搖鈴尊。

　　通體呈半透明琥珀色，光素無紋飾，器表有密密麻麻的小坑，這是清宮晚期琉璃常見的。外底中心碾琢陰刻單方框「咸豐年製」雙豎行楷書款。

　　同種器型的還有咸豐豆綠色琉璃八角直口瓶，高十三點二公分，口徑二點三公分，底徑三點八公分。瓶為模製，再經思索而成。

　　器身縱向八角，細長頸，鼓腹下斂接圈足。通體為豆綠色不透明琉璃，光素無紋飾，外底中心碾琢陰刻單方框「咸豐年製」雙豎行楷書款。此瓶似三層琉璃套合而成，器體外表有小凹坑多處。

　　同治年間，博山西冶街及其迤西一帶幾乎家家戶戶都以琉璃為業，成為名副其實的「琉璃之鄉」。除原有產品外，開始生產鋪絲屏風片、瓶、杯等產品。這時，作為製造琉璃產品的半成品料條，也成捆地運銷外地。

如同治淺藍色琉璃碗，高七點二公分，口徑十四點三公分，底徑五點九公分。碗為模製而成。直口，下斂，平底內凹。通體淺藍色光素琉璃，不透明。足底中央陰刻方框「同治年製」雙豎行楷書款。

還有同治豆青色琉璃直口瓶，高十九公分，口徑三點七公分，腹徑八點五公分。瓶吹製而成。圓形，直口，細長頸，底部圓形凹入。通體呈豆青色，光素無紋飾，器壁薄厚不均，表面有淺坑，不光滑。外底中心碾琢陰刻單方框「同治年製」雙豎行楷書款。

同治天藍色琉璃碗，高五點一公分，口徑十七點二公分，足徑十二點三公分。碗為模製而成。通體天藍色光素琉璃，不透明。敞口，下斂，平底內凹，近似深盤。碗底正陰刻方框「同治年製」雙豎行楷書款。

至清末，全新的琉璃製品成為不可或缺的日常用品，公元一九〇四年，在山東的博山顏神鎮成立琉璃公司製造琉璃。

如光緒淺綠色琉璃碗，高六點二公分，口徑十三點三公分，足徑五點三公分。碗為模製而成。敞口，下斂，平底內凹。通體淺綠色琉璃，外底陰刻單方框「光緒年製」雙豎行楷書款。此碗胎體厚重。

清代後期大量製造的琉璃鼻煙壺，也成為當時的一種特色，形成了中國自先秦至隋唐之後琉璃品生產的又一個巔峰。

如白套黑琉璃凸雕十六字鼻煙壺，高七點二公分，腹寬三點九公分。煙壺扁長方體。白色套黑色琉璃，腹部正反兩面共凸雕十六字，壺體兩側黑色暗獸啣環耳，橢圓形圈足黑色一周。

再如透明琉璃套紫琉璃魚紋鼻煙壺，為套色琉璃中的珍品，高五點四公分，腹寬三點五公分。煙壺扁圓體，無色透明琉璃套紫玻璃，腹部兩面紋飾相同，均飾金魚一條。綠琉璃蓋連象牙勺。

周樂元是晚清內書煙壺的一代宗師。周樂元的內書作品題材很廣泛，山水、人物、花鳥、草蟲、無不精美。他尤其擅長山水書，最能代表周樂元內書水準的是仿清代書家新羅山人的作品。

如一件周樂元款琉璃內書山水人物鼻煙壺，高六點二公分，腹寬三點七公分。煙壺扁平式。腹部繪同景山水人物圖：遠處有起伏的山，山間隱約可見房舍數間，近處一身穿衰衣的老人在水邊行走，還有一騎毛驢的行人正在趕路，其後隨一侍童。煙壺的左上角題「壬辰初秋，周樂元作」。壬辰為公元一八九二年。

有一件光緒茶綠色琉璃邊扁圓鼻煙壺，高五點五公分，腹寬五點二公分。煙壺長扁圓體，無蓋。通體淺茶綠色透明琉璃，光素無紋飾，橢圓形底足內陰刻「光緒年製」雙豎行楷書款。

光緒年間，山東博山也開始製造出內畫產品，到光緒末年，鋪絲屏吊燈、鋪絲圍屏、煙嘴、鐲等產品。

公元一九一〇年，在南京舉辦的南洋勸業會博覽會上，博山工藝傳習所送展的鋪絲屏等琉璃產品獲優等獎牌。後來，在山東省第一屆物品展覽會上，博山送展的鋪絲料貨等產品獲最優褒獎金牌。

如晚清透明藍琉璃竹葉紋蓋罐，高十四點五公分，口徑十五點八公分，底徑九點三公分。罐吹製而成。直口，斂腹，矮足微外撇，圓紐蓋。

通體為透明無色琉璃，質地晶瑩澈如水晶一般。蓋及腹部一周飾凸起的竹葉紋，竹葉用寫意法表現，有隨風飄拂的動感，簡潔自然。其整體裝飾具有異域風格。

與該罐風格類似的還有淺綠琉璃扇面花卉提梁壺，梁高十八點八公分，最寬十四點三公分，口徑四點七公分，底徑八點九公分。壺為模製而成。長圓筒形，上有提梁，曲流，壺上有一蓋，平底內凹。

通體淺綠色透明琉璃，腹部兩面各有一寶藍色扇面形開光，其內飾彩色花卉紋，開光外飾金色折枝花卉紋，口邊及蓋上均飾銀色折枝花卉紋。無款。此提梁壺琉璃質地晶瑩剔透，光滑亮澤。

清代晚期，南方琉璃生產以廣州為中心，有一類以中國傳統生產、生活為題材的琉璃蝕刻畫深受西方人士的喜愛，成為當時的外銷商品之一。

如蝕刻赭色庭院養蠶圖琉璃畫片，高三十三點二公分，寬四十三點五公分，厚○點二公分，畫片為長方形，採用蝕刻技法製作而成。以鄉村婦女庭院養蠶為題材。

畫面左側為庭院一角，院落內修竹搖曳，圍牆外一簡易草棚臨溪而建。草棚內，六名村婦分成兩組，一組在整理桑葉，準備餵蠶；一組似在檢查蠶繭。畫面布局合理，寫實逼真，頗具工筆畫韻味。

宣統年間，琉璃器大多仍以瓶、碗為主。如黃地套五彩玻璃瓶，高十六點八公分，口徑一點五公分，足徑五點一公分。瓶以黃色琉璃製胎，作天球式。小口，直頸，球腹，矮足。胎外套飾紅、綠、深藍、橘黃等多種顏色的透明琉璃，並製成蘿蔔、荷花、葡萄等花果圖案。器頸上部飾以俯蕉葉紋一周，近足處飾蓮花瓣紋。

琉璃戧金為乾隆朝出現的琉璃工藝新品種，至宣統時仍有典型的器物生產，如透明琉璃戧金蓋碗，高七點三公分，口徑十點七公分。碗圓形，平底，有蓋。通體由無色透明琉璃製成，蓋及碗外壁紋飾相同，均陰刻戧金如意雲頭紋和蕉葉紋。

與此蓋碗配套的還有盤和小碗，且數量較多，應為皇家御用生活品。此蓋碗質地潤潔，光澤度較好，加以金彩紋飾，愈顯明淨而華麗。

宣統時期，也生產了一些仿青銅器、瓷器的爐、鼎、尊等琉璃器，如藍色琉璃朝天耳爐，耳高七點四公分，口徑九點五公分，底徑五點九公分。爐為模製而成。通體藍色，透明。斂口，外撇雙朝天耳，鼓腹，圈足。足內陰刻方印篆書款「宣統年製」。

宣統時期，由於鼻煙的廣泛流行，鼻煙壺的生產達到了極盛，琉璃鼻煙壺當然也不在少數。

琉璃是中國古代文化與時代藝術的完美結合，其流光溢彩、變幻瑰麗，是東方人精緻、細膩、含蓄的體現，是思想情感與藝術的融合。琉璃，沉積歷史的華麗，它穿越三千年的時空，保留下不可磨損的色彩。

【閱讀連結】

清代琉璃經歷了早期的繁榮、中期的極盛和晚期的衰落三個階段，而各個階段都有新產品出現，即使是在衰落期也不例外。

清代琉璃是中國工藝寶庫中的不可多得的精品，它將數千年的中國傳統琉璃技術與外來技術巧妙融合，創造了仍然歸屬於傳統文化的嶄新品種，這是其他各代都沒有做到的，因此清代琉璃器無疑是中國琉璃發展史的最高峰。

國家圖書館出版品預行編目（CIP）資料

琉璃古風 : 琉璃器與文化之特色 / 李麗紅 編著 . -- 第一版 .
-- 臺北市 : 崧燁文化 , 2020.01
　　面 ；　公分
POD 版

ISBN 978-986-516-143-9(平裝)

1. 琉璃 2. 琉璃工藝 3. 中國

968.1　　　　　　　　　　　　　　　　108018651

書　　名：琉璃古風 : 琉璃器與文化之特色

作　　者：李麗紅 編著

發 行 人：黃振庭

出 版 者：崧燁文化事業有限公司

發 行 者：崧燁文化事業有限公司

E - m a i l：sonbookservice@gmail.com

粉絲頁：　　　　　　網址：

地　　址：台北市中正區重慶南路一段六十一號八樓 815 室

8F.-815, No.61, Sec. 1, Chongqing S. Rd., Zhongzheng

Dist., Taipei City 100, Taiwan (R.O.C.)

電　　話：(02)2370-3310 傳　真：(02) 2388-1990

總 經 銷：紅螞蟻圖書有限公司

地　　址: 台北市內湖區舊宗路二段 121 巷 19 號

電　　話:02-2795-3656 傳真 :02-2795-4100　　網址：

印　　刷：京峯彩色印刷有限公司（京峰數位）

定　　價：200 元

發行日期：2020 年 01 月第一版

◎ 本書以 POD 印製發行